# 戲劇評論集

莎翁暴風雨因何而起？易卜生最後告白什麼？

姚一葦碾玉觀音怎麼脫胎換骨？

看戲像看山，體會各自不同。

劉效鵬 著

# 自序

　　本書和《海達蓋伯樂研究》、約二十萬字都是近五年來所撰寫的評論文章，代表這個階段的研究方向和範圍。

　　〈戲劇欣賞與批評〉原本是為中學教師所寫，說明戲劇的文學與劇場的雙重性格，劇本的基本組織，從感到知的欣賞，內在和外在不同的批評基準。雖然簡略，卻也觸及戲劇的核心問題。由朱俐主任邀稿，刊於《翰林雜誌》二十三期。〈莎翁暴風雨的一個詮釋〉，是本人執導這部戲的期間，讀了幾十篇專論，參酌了不同的英文版本和五個中譯本後，提出一個全盤的解釋，做為跟演職員溝通的平台，創作的基礎。〈由劇名在我們死者醒來的時候切入主題〉一文，為我所撰寫的易卜生評論之一。他一改再改其劇名，絕非無因，究竟希望提示什麼？從發行之初就引起很大的關注和討論，百年後的今天又能找到了什麼樣的答案？有人說這部戲劇的主題太明確，但也有人以為它很神秘、很費解。〈兩個不同世界的碾玉觀音〉是為紀念先師姚公一葦而寫，原刊於《華岡藝術學報》第五期。宋人小說通過璩秀秀做鬼也要愛，突顯封建社會的壓迫和不公道。而姚一葦的《碾玉觀音》則嘲弄愛情的無常，強調藝術的永恆性。

　　戲劇的評論是否有道理，有價值，當然是要回歸到劇本來判斷，或者說只有讀過劇本的人，評論才可能有意義。

<div align="right">

劉效鵬

書於東湖仲夏

</div>

# 目錄

# 戲劇欣賞與批評

## 壹、戲有雙重性格

　　當劇本以書寫方式呈現時，與詩、小說、散文並列為文學的主要類型[1]，供閱讀之用，其欣賞的環境亦同。但劇本也經常經由演員，在舞臺上演出給觀眾看，與文學其他類別不同，成為劇場活動的基礎；且與文學、繪畫、雕刻、音樂、舞蹈、建築同屬純藝術（fine art）範疇[2]。此即是戲劇的雙重性格。

　　古羅馬的詩人，往往將其創作朗誦於宴會之時，即令是影響後世甚鉅之悲劇家辛尼加（Seneca 4 or 5 B.C.~A.D.65）也不關切劇場活動[3]。浪漫主義的劇作家反對各種限制創作的規範，強調天才、想像力、重視精神、輕忽舞臺實踐技術，以致很多劇本不容易演出[4]。縱然是偉大的浮士德（Faust, 1773~1831 by Jahann Wolfgang Goethe, 1749~1832）也因其篇幅過長、換景頻繁、人物眾多、詩句宏大、思維太深，很難容納於舞臺，為觀眾接受。故屬文學名著，非劇場熱門劇目。舉凡創作僅供閱讀與朗誦，無意於演出，或很難上演者，都可稱為書齋劇（closet drama）或案頭戲。

　　相對的，土俗劇種，像羅馬的仿劇（mime）充滿了色情與暴力，幾百年來都是粗魯無文，卻深受觀眾喜愛，基督教

想要禁也禁不了[5]。中國的地方戲,泰半出自伶人之手,所謂「里巷歌謠,不叶宮調。」[6]言辭淺陋,俚俗不堪,情節布局更是矛盾百出、幾無是處;但鄉民社會趨之若鶩、如癡如狂,你只能說陽春白雪、下里巴人,品味(taste)無可爭辯。至於笑劇(farce)其娛樂價值高,劇場效果好,始終是商業劇場的寵兒,讀起來都未見高明。

以上所舉,代表兩個極端,但在常態的情況下,戲劇兼具雙重性格,擁有雙面價值,莎士比亞(William Shakespeare, 1564~1616)即為典型的例證。其作品四百年來都是熱門的劇目,甚至不斷的改編成電影、電視,廣受觀眾歡迎的程度於此可見。同時不只是他的劇本成為眾人閱讀的文學作品,甚至劇中人物也成為家喻戶曉的名人,其語言的花朵,幾乎是英語世界中,除了聖經之外,最常引用的格言、諺語、典故。

## 貳、戲看到哪裡

任你記性有多好,畢竟不是影印機或掃瞄器,在你看完一個劇本或一部戲之後,原劇的脈絡全被打散、打亂掉,可能只記得若干場景、幾個片段,劇中人物也僅保留兩三個模糊的輪廓與身影、幾句特別精彩的對白或警句。至於演出中所傳達的音樂效果、服裝、化妝、燈光、布景、道具等各種符號訊息,沿著不同的頻道(channel),蜂擁雜沓而來,往往豐富到來不及接收的程度[7]。然而,真正記得的非常有限,少

到令人震驚的地步。

如果我們的戲劇欣賞僅止於此階段，係自然本能的反應。各種感官經驗上的滿足與喜悅，對該劇所傳達之元素上的認同，既不深究其魅力之原委，也不探索其部分與整體之關係、統一的主旨和意義，簡而言之，此種美感經驗，主要來自於材料[8]，只要不是身心障礙者都能達到，了無困難。

想要進一步探究某劇之機智、幽默的對白、比喻和旁喻之運用技巧，絕非單一字辭、語句、文法所能解答，勢必就其文字的組織形式、通篇的價值來衡量，並涉及人物與情境所構成的複雜網絡，係屬修辭學與詩學原理原則的批評。同樣的，劇中所發生的事件，是整個情節的一環、生長發展的一部分，有其邏輯上的關聯，不能單獨、孤立看待。片段枝節的解釋，徒增見樹不見林的困擾。劇作者筆下的人物，將通過演員在舞臺上呈現。所以，不應該對人物外在的生理特徵做太細膩的描述，模糊才有創造的空間。至於內在的性格，靠的也不是言辭，主要是經由行動，一個連續且相關的行為來具現[9]。演出時各個劇場元素的運用，在大多數的情況下，不是偶發的、任意安排的[10]。相反的，也是依據一個全盤構想來設計，每個元素都是整體的一部分，講究和諧與統一的美學要求，因此，讀者或觀眾有可能看到或領悟到元素組成的樣式或過程，其審美的階段或層次，也由材料提升到形式[11]。

我們在一部戲劇的材料和形式中所體驗、領悟的美感經

驗，都是直接的感知過程所帶來的快感客觀化[12]。無論是單獨的或綜合的均屬之。但由眼前戲劇的刺激，開啟讀者或觀眾的記憶產生了聯想，若與該劇相融合，則能製造暗示的效果，包括情緒與思想兩個層面。這種間接、二度審美經驗，桑特亞納（George Santayana）稱之為表現美（The beauty of expression）[13]。就戲劇的欣賞而言，則更為複雜、多變。一部戲劇之表現，不一定會對每一位讀者或觀眾產生審美的效果，端賴其經驗之有無而定。

## 參、內行人的說法

戲劇也像其他學問一般，有其自身的理論，不管是來自規範性（normative）或演繹的（deductive）理論，均可據其原則批評某一劇作之優劣，判斷其價值的高低。此與建立在其他知識基準的批評有別，故稱為內在的批評；又因其理論、術語，為戲劇專業人士所共有，在此戲稱為「內行人說法」。

因篇幅有限，與其過度簡化或掛一漏萬的介紹各家各派的理論，倒不如提出一些大家最常討論的問題，作為參考之起點：一部戲劇的文本（literary text）通常可分為主文和副冊（primary and secondary text），前者包含在戲劇人物間的對話體，後者是指向那些不以對話形式再現於舞臺的文字部分[14]，但這不表示副冊部分全不重要、無關宏旨，像劇名是對一部戲劇的主題，做概略性的說明或提示，為了解該劇題旨十分

重要的線索，不可忽視。而舞臺指示（stage direction）具備多種功能與訊息，舞臺空間的描述不但讓我們得知戲劇動作發生的環境條件，諸如地理、歷史、經濟、政治、宗教道德等因素，並由此外在情境符號了解劇中人物內在的心理狀態、性格傾向、嗜好等[15]。至於人物外型的描摹，除了生理和心理特質顯現外，也透露演出所需之服裝、化妝材料；又從重要的表演提示中，可以看出劇作者所設計的走位（stage movement）、姿勢（gesture）、表情、腔調、語氣、種種潛臺詞（subtext）的要求[16]。至於分幕分場等段落劃分，也不只是動作進行單位的區隔，且涉及說故事的形式、技巧，整個時空處理風格、劇場程式等[17]。

　　一部戲劇雖然是一個有機的整體（organic unity），但仍由各個部分組成，至少在說明時有其必要，可分成語言、人物、情節、動作、主旨、情緒等。戲劇的語言有可能出自生活語言領域，但也可能回流、豐富、衝擊生活語言。假如說語言是我們對這個世界的首度規範系統，甚至會因某一時期或類型的特殊需求，對語言的基礎規則加上特殊的限制，因此產生一些或一套次要規則（secondary rules），或稱之為次碼規（subcode）[18]。如以戲劇的三種語言：獨白（soliloque）、對白（dialogue）、旁白（aside）來說，獨白代表獨處經驗，為人物內在、主觀的語言形式，與對白所代表的社會經驗，屬外在、客觀的語言正好相反。而旁白居於兩者之間，且是主、

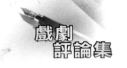

客矛盾對立的狀態所需之語言。伊莉莎白時期的舞臺凸出於觀眾席間，演員說出劇中人物的內心祕密和矛盾，與觀眾分享，倍感親切，所以獨白、旁白十分盛行。在不同時期、類型、風格中對這三種語言的處理，迴然有異。

當戲劇的語言越接近生活，就越散漫、質樸，時代性強、地方色彩濃厚，越具寫實風格。反之，與生活越有距離、精緻、美化、超時空、音樂性高、詩律程度堅強，越傾向反寫實。據此可觀察戲劇的語言風格、定位。至於創造性，並不意味造字或編纂文法，劇作家最多是語意的創新，賦予新的內涵，就像易卜生為群鬼（Ghosts by H. Ibsen）一詞所注入的含意，絕非任何字典可以查到的意義[19]。演員則在語音、腔調、情感上創造[20]。

所謂「聽其言，觀其行，人焉廋哉！」語言當屬人物性格主要表現工具之一。甚至語言乃是行為的一部分或替代品，就像我們說「你不准進來！」和用肢體動作去阻止，頂多是程度上的差別而已。是故一句話可以是一個懸疑和動作的最小單位[21]。固然，事件發生之原委與環境的變化，往往要靠語言來說明，純粹為說話而說話的情形並不多見，尤其是在舞臺上說上一大堆無聊的廢話，觀眾又不厭倦，恐怕很難。所以，情節和語言的結合，實屬必然。

亞里斯多德說：「一部戲劇中之性格在於顯露人物之倫理意圖，意即他們所選取的或避免的事物之種類；只有當倫理

之意圖不明顯時可用言辭來表現，故言辭所涉及者如純然與此無關之事，均非表現性格。」[22] 顯然亞氏強調人物性格主要是通過行為來具現，言辭居於輔助地位。技術上是讓人物面對危機或衝突的情境或事件，又有充分抉擇權利，做或不做，以及如何做，得以了解其人品如何。然而，真正想要了解一個人該是何等困難？因為每個人都是非常複雜，充滿了矛盾，喜怒無常，難以捉摸的。有時理性，時而衝動；有意識控制下的言行舉止，也有不自覺的潛意識流露；經常戴著社會所期待的角色面具，偶爾還有影子暗中搗鬼；男子漢也有扭捏作態之時，就像大花臉也有嫵媚，嬌羞的女娃也會有英烈之氣，剛柔並濟、陰陽相合才是真相[23]。因此戲劇家筆下的人物，有可能像謎一樣的難解，如哈姆雷特（Hamlet）、浮士德（Faust），但也有某一類型的代表，像莫里哀（Moliére, 1662~1673）所寫的哈巴公（Harpagon）為吝嗇鬼的典範。甚至像中世紀的道德劇，每個人物都是一種意念的化身，並非血肉之軀[24]。現代戲劇也常借劇中人物來傳達理念，蕭伯納（George Bernard Shaw, 1856~1950）正是箇中翹楚。由於人類習慣在環境中根據目的選擇，形成一個注意力的焦點，所以我們看戲總是會問誰是主角，劇作家為了滿足觀眾的需求，少有違反此原則，不立主從。

　　情節係指事件之安排或故事中所發生之事件。劇作者如何安排其劇中的事件[25]，是依據必然或蓋然的因果關係，建立

一個有機的統一體？還是任由一連串意外，偶然的因素所作的安排？整個結構近似介紹，動作的上升、高潮，動作的下降，與結局 26 等階段的發展模式，還是散漫、無結構、去中心、循環或開放式的種種顛覆傳統結構的創意設計？

一部戲劇或多或少都有些意義，惟其抽象的理念，不是用言辭來表現，否則就落入政治學與修辭學之範圍 27。換言之，戲劇的主旨主要經由情節與結構、人物的行為做具體呈現。以特殊、具體的動作來論證某一情況或闡明一個普遍真理。

自從亞里斯多德界定哀憐與恐懼為悲劇的基本情緒以來，按照戲劇所能引發的情緒性質、觀眾的心理反應，作為類型歸屬基準就成為趨勢之一。但至現代戲劇打破了傳統類型的迷思，以情緒為依歸的基礎受到質疑，產生判斷上的困難。不過，戲劇的語言、人物、事件還是會引發情緒反應，起伏變化，在戲劇進行的環境裡，依舊能分析找到其節奏，作為導演和演員設計的藍圖。

## 肆、五花八門、眾說紛紜

十九世紀以降，自人類學、社會學、心理學、哲學、語言學、符號學等各種不同的知識角度、批評基準，探討、判斷戲劇的價值，論點之富，令人目不暇給，卻也是眾說紛紜，難有定論，其中又以莎劇為最。四百年來，它就像海綿，在不同的時空，對不同的人都能賦予新生的意義，甚至有持續

發酵的現象。

## 注釋

1　文學的傳播有兩種形式：一是口傳，一是文字；各有其特色，也能轉換，此處係指文字的文學形式。

2　藝術（art）在不同的時空背景中，指涉的意義和範圍不盡相同，這裡是以近代的純藝術概念為準。

3　古羅馬的悲劇作家，在其弟子尼羅（Nero）登基為帝後，權傾一時，但在西元六五年被迫自殺。他現存的九部作品均取材於希臘，雖曾在當代公眾劇場中演出不受歡迎，但對文藝復興時期的劇作家，如莎士比亞等人發生重大的影響，甚至有辛尼卡式悲劇（Senecan tragedy）。

4　浪漫主義（Romanticism）是發生在十八世紀末和十九世紀的一種戲劇運動，以擺脫古典主義限制為標的，想要追溯精確的轉變是有困難的，因為它在不同的國家發生的時間有異，德國或許是第一個經歷浪漫主義的國度，從一七七〇至一七八〇年，就興起狂飆突起運動（Strumund Drang），席勒（F.Schiller, 1759~1805）和歌德的早期作品即屬之，在英國則以一七九八年為界，法國的浪漫主義精神，可以確定是由雨果（Victor Hugo, 1802~1885）之赫爾那尼（Hernani, 1830）所建立。

5　仿劇在羅馬最早的演出紀錄是紀元前二一一年，花神祭典

中的土俗小戲，大約在紀元前一世紀左右轉變為文學形態，到羅馬帝國時代再度轉向劇場娛樂產品，靠著粗俗、裸露的性和暴力吸引觀眾，甚至因諷刺基督教遭到查禁，而轉入地下，持續活動至黑暗時代，對中世紀的許多劇種都發生重大影響，其強韌的生命力延續千年有餘。

6　中國戲劇往往出自民間，先是地方小戲，採用當地的歌謠腔調、方言俗語組織而成，後來走進都會地區，無論是文辭、音樂、歌舞都提升、精緻化，漸趨成熟穩定，流傳至廣大領域，發展成主流戲劇。

7　此處爰用劇場記號學的觀念，詳見 Keir Elam（1980）. The Semiotics of the Theatre and Drama London: Methuen, pp.44-45.

8　按美學家桑特亞納（George Santayana）在其《美感》（The Sense of Beauty）一書中提出美的材料、形式、表現（the materials, Form and expression of beauty）三個層次，在此爰用，坊間也有中譯本可參考。

9　詳見姚一葦〈戲劇動作〉一文，輯入《戲劇論集》（臺灣開明書店，民國 58 年）。

10　強調即興創作或發生（happening）的戲劇類別則屬例外，例如生活劇場（living theatre）。

11　同註 8，請參閱該書論美的形式部分。

12　同註 8，見該書頁 191。

13  同註 8，見該書第四部分。

14  副冊（secondary text）可能包括:the title of the play, the inscriptions, dedications and prefaces, the dramatic personage, announcements of act and scene stage directions, whether applicable to scenery or action, and the identification of the speaker of a particular speech.

15  原本是由內在的人格特質，支配外在空間中的物件排列順序和樣式。而觀眾是自這些無聲語言、空間符號來解讀、感受的。

16  潛臺詞（subtext）為俄國表、導演大師史坦尼拉夫斯基（Konstantinnnnnn Stanislavsky,1863~1938）在其表演體系中提出。

17  每一個劇場都有與觀眾約定的程式語言，故劇作者寫作時則根據其預想的劇場，使用其特定的程式語言或術語。

18  此處愛用符號學的觀念，人類創造符號，運用它來表達認知、定位，並活在其中，例如語言系統裡的上、下、左、右、東、西、南、北。文學中對方位或四面八方的描述則另有規範，至於某一類別的文學或戲曲在基礎規則中再加限制，像平劇的十字格和十三道轍口，即是次碼規（subcode）。

19  易卜生對群鬼（Ghosts）一詞，賦予極為特殊的意念，不只是代表遺傳法則支配下的鬼影幢幢，而且也指由古老祖

先遺留下的陳腐觀念，所謂字裡行間爬滿了鬼，亦即是說劇作者創造字詞的內涵（connotation）而非外延（denotation）。

20 演員根據其臺詞的感知說出，正如史坦尼拉夫斯基（Konstantin Stanislavsky）所屬演員創造的是潛臺詞。

21 假如一部戲劇是一個大的懸疑體系，每一個場景都是懸疑體系中的一環，一句話就可能是懸疑體系中的最小單位，只要具有一個問號與兩個以上的答案即可構成。同時一句話的動詞，就可供給演員一個走位的動機和性質。

22 引自亞里斯多德之《詩學箋註》，姚一葦譯註（臺北：臺灣中華書局，民國 67 年），頁 69。

23 此間爰引榮格（Carl. G. Jung, 1875~1961）的心理學對人格的描述，詳見其所著，吳康等譯之《心理類型》（Psychological Types）（臺北：桂冠出版，民國 88 年）。

24 關於人物的分類，可參閱姚一葦之《戲劇原理》（臺北：書林書局，民國 81 年），頁 118~119。

25 同註 22，見該書頁 67。

26 關於傳統的戲劇結構的描述，可用弗雷塔格金字塔（Freytag Pyramid）為代表，詳見 Gustav Freytag（1816~1895）：The Technigue of the Drama, 1863。

27 同註 22。

# 莎翁暴風雨的一個詮釋

## [前言]

　　暴風雨是莎士比亞最後扛鼎傑作，而後也可能只與佛萊特契（Fletcher）合寫亨利八世（Henry VIII）和兩個高貴的親戚（The Two Nobler Kinsmen）的一部份[1]。至於是否為其告別劇壇之作或退休心靈的寫照，則不可得而知[2]。

　　四百年來，莎劇像塊海綿吸納了每個世代各式各樣的解釋，暴風雨又是其中之最，彷彿歡迎種種不同角度的切入：諸如政治學、心理學、倫理學、殖民主義、女性主義、歷史、文化等等，所見之層面，強調的主題，剖析的重點互異。有人聚焦在自然／法術；也有人特別注意善／惡、報仇／寬恕、權力／自由；有的則關切想像／現實、虛幻／真實、心理／生理，也有的只著重在暴風雨的發生地點，發現美國，殖民地的土著－卡力班（Caliban）[3]。

　　惟本文之撰寫緣於筆者執導文化大學藝術學院院展之莎劇暴風雨，排演前及過程中都不斷涉及文本內外的各種問題，尤其是在面對演職員，各個設計者，再再需要提出一個全盤的構想，整體性的解釋，做為溝通的基礎或平台。

　　本文引用暴風雨的台詞甚多，為求簡明一致，採用田士先生根據 Frank Kermode 編註的 Arden Shakespeare 中譯演出本，間或參酌梁實秋所譯之《莎士比亞全集 第一冊》遠東版，

方平編、譯之《新莎士比亞全集 第三卷》貓頭鷹版，以及楊牧所譯之暴風雨，洪範出版。英文版則是 David Bevington 之莎士比亞全集 1997 刊行的第四修訂版。重印於 Gerald Graff and James Phelan ed., William Shakespeare Tempest：A Case study in Critical Controversy（New York：Bedford/ St. Martins 2000）至於引用莎士比亞其他劇作之台詞，悉為方平編、譯之《新莎士比亞全集》版，例將 1 幕 1 景 1-15 頁，簡化為 1、1、1-15。

## 壹、暴風雨的開始

暴風雨不像莎士比亞其他戲劇往往奠基在較早的作品或故事、他採用了當代的一些文獻材料，在符合其創作目的中援引情境、意念或辭句。正如一幕一景阿隆叟等人自非洲的突尼斯，返回意大利的那不勒斯途中[4]、遭遇暴風雨發生船難，極可能與 1609 年夏天，英國的一支九艘船隊在前往維吉尼亞（Virginia）行經百慕達（Bermudas）群島時，碰到可怕的風暴，其中一隻遇難，被迫在無人島上生活一年直到建造兩艘船，航向維吉尼亞會合的種種曲折事蹟有關，因據合理的推斷莎士比亞可能讀過此一事件的小冊子[5]。但是關鍵並不在取材方向上的改變，重點是現實的材料與想像或虛構的戲劇世界相結合，產生什麼樣的感覺和意義。首先探討旅程的原因：西巴斯指控阿隆叟不顧女兒的意願和眾人的反對（2、1、37）堅持把克拉麗貝公主遠嫁非洲的突尼斯國王，而阿隆叟雖未

說出原因，顯然是為了政治上的利益所做的交換。英國於 1609年所派出的船團到美洲的維吉尼亞是探險，也是殖民地的拓展[6]、雖然兩者有異，但也可視為擴張主義，即令遭遇風暴海難也再所不惜。

其次，在暴風雨的災難中，社會秩序面臨考驗和崩解：

> **大　副：** ……這滔天大浪可不認得國王！到艙裡去，靜
> 靜地呆著。別給我們添麻煩啦！
>
> **宮詹魯：** 好，好，可是你別忘了有誰在船上。
>
> **大　副：** 我不會忘記自己的性命最重要，你是樞密大
> 臣，好，請你命令風平浪靜吧！我們就不用拉
> 帆牽索了，發揮你的權威吧！要不然－到艙裡
> 去等待命運的安排吧。（1、2、4）

顯然，大副堅持其行船之專業技能，使得他的地位凌駕於王公大臣之上，衝撞既存的社會階層系統，從而在西巴斯，安東尼等人的眼光中，視同挑戰和反叛，十分惱怒。同時，大副也粗魯無文地揭露出在風暴的災難中，不但國王與水手同樣脆弱，渺小，一無特殊之處，並且最先想到的是他自己，不是別人，鮮有高貴的情操。是故開場不祇是顯示人類在面對暴風雨和海難時的恐懼和無助，而且也展現社會秩序和人性的脆弱。

暴風雨不是自然發生而是人所掀起（1、2、4；8；16）
創造出來的（2、1、94－95）。至於理由，目的何在？按普洛
士對米蘭妲的解釋：「由於非常奇特的機會，命運之神對我的
眷顧、將我的敵人帶到附近的海域。我預知的能力告訴我，
這是我吉星高照的時刻。如果我不能好好掌握這個時機，以
後的運氣只會越來越壞」（1、2、16）。說得雖然玄虛，但邏
輯卻很清楚，他預知阿隆叟嫁女的歸程中，會經過其所居之
島附近海域，製造暴風雨，讓他們的船擱淺，不得不來到島
上，以便展開其復仇計劃，達到審判，了結恩怨的目的。如
不能掌握此一有利時機，將永無翻身復辟的可能。故其地位
幾乎是絕對的，凌駕於所有的人、事、物之上，為典型的羅
曼史（Romance）[7]。這就無怪乎馬爾克斯（Steven Marx）將
莎士比亞的暴風雨與聖經的創世紀做類比的詮釋，他指出暴
風雨第一對開本第一句「一場暴風雨中夾雜著閃電與雷聲」（A
tempestuous noise of thunder and lighting heard），亦即是說劇本
的宇宙從震耳欲聾的海浪和狂風所激起的慌亂，絕望底吶喊
中開始。巧合的是創世紀「太初，上帝創造天地，大地混沌
還沒成形。深淵一片黑暗；上帝的靈運行在水面上。上帝命
令『要有光』，光就出現。上帝看光是好的，就把光和暗分開，
稱光為『晝』、稱暗為『夜』……」「上帝又命令在眾水之間
要有穹蒼，把水上水下分開，一切就照著他的命令完成。上
帝稱大地為『陸』，匯集在一起的水為『海』」[8]。顯然，此一

創造世界的神話，很像大爆炸（Big Bang）的理論，和其他的一些神話相類似 [9]。把這個世界或宇宙的原始，最初的狀態解說成無，或混亂不明，時間之流不可想像，無法言詮，空間則可能由一元、二元到多元變化萬端。聖經的最後一部書為啟示錄（Apocalypse），序言裏寫著「昔在、今在，將來永在—全能的上帝說『我是阿爾法，就是開始，是亞米茄，就是終結』」（1、8）時間進入永恆，不再有歷時性或編年體。應用或類比至敘事體例中有所謂「開始、中間、結束」[10] 同時，故事的創造者依據其創作意圖選擇所要呈現的時間段落，空間部分。莎士比亞的暴風雨開始於下午二時左右，至下午六時結束。戲劇的時間幾乎等於演出時間或物理時間，同時也是當代公眾劇場觀眾看戲的時間慣例三者相同實為特例。但這不包括其戲劇動作的外延部份，或戲劇故事所涉及的背景。[11] 至少動作之因，要上溯到十二年前普洛士被放逐流落到此荒島。假如要探究普洛士為何跟阿隆叟結仇，安東尼和阿隆叟合謀（1、2、12），可能牽涉米蘭和那不勒斯兩個國家的統治者的家族歷史。甚至於普洛士對米蘭妲說「在遙遠的時間深淵裏，你還看到什麼！」（1、2、9）則屬個人心靈的記憶部份，對時間所產生的主觀經驗感受，其價值和意義也是主觀的，內在的。[12] 欲追溯其源頭，開始之點，幾乎是不可能的。戲劇的動作結束在六點左右，但故事的結尾卻要推遲到普洛士、阿隆叟等人，兩天後返回意大利，愛麗兒確保歸程

風平浪靜，才算完成最後的任務，得到自由的權利（5、1、109）。戲從百慕達附近海域的風暴開始，至島上普洛士的洞府等五個不同地方呈現，動作的外延部份則涵蓋意大利的米蘭、那不勒斯，乃至於地中海，經非洲的突尼斯，到百慕達海灣一個相當廣大的領域、構成這部戲劇的背景或世界。

## 貳、展示（Exposition）

考特（Jan Kott）曾指出暴風雨有兩個序幕（prologue），與其兩個結尾（ending）前後呼應[13]。第一個序幕是讓觀眾看到劇中人物在船上面對自然風暴的種種可怕景象（vision），所做的生死掙扎，並顯露人性的本來面貌和社會秩序的崩解。採取直接呈現戲劇動作的開始，無須多述發生的原因：例如羅密歐與茱麗葉的開場就爆發兩個家族的流血衝突（1、1）；奧塞羅也是從伊阿高，慫恿羅德里苟半夜到布拉班修家，吵醒他們去看德絲底夢娜與奧塞羅幽會。（1、1）[14]，其實呈現本就是最好的解釋說明。或許這也與莎士比亞及其當代的劇作家，在處裡戲劇故事的時候，普遍採用早著點入手（an early point of attack），戲劇動作順序展開，指向未來，少有倒敘，轉向過去，與希臘傳統有別[15]。但暴風雨不同，它有兩個序幕，在一幕二景中讓普洛士與米蘭姐，愛麗兒之間，展開很長的敘述性對白，解說了戲劇動作的成因，分明是希臘傳統或古典的模式。至於莎士比亞為何有此轉變，或許有如奧登所云「他要跟班姜生一別苗頭看他是否做得到」[16]。值得關注的不

在表演形式或技巧的改變，因為兩種形式各有特色，不以優劣分，重點在它傳達的內容和意義。第二個序幕所涉及的主題是政治的，尤其是權力來源問題。首先從普洛士對米蘭妲的倒敘中得知，由於普洛士沉溺於知識與魔法的潛修，以致大權旁落。其弟安東尼在權利的基礎鞏固之後，與那不勒斯國王阿隆叟密謀，放逐了他，成為米蘭公爵。換言之，安東尼的權力出自於篡奪，違反白然血緣繼承的法則。當斐迪南認為父親已死，他自然成為那不勒斯的國王（1、2、29；3、1、62）。同樣地，阿隆叟認為斐迪南淹死了，就說他失去了那不勒斯和米蘭的繼承人（2、1、38）。甚至像西巴斯所指出的即令斐迪南死了，遠嫁非洲突尼斯王后克拉麗貝公主，在王位的繼承順序上，也比他優先，是故米蘭妲也是米蘭公爵唯一合法繼承者，而不是安東尼（1、2、9）。更何況安東尼利用兄長的信任，向宿敵阿隆叟稱臣納貢，率其黨羽軍隊叛變，將普洛士逐出國境，漂流海上。毫無疑問，安東尼取得權力的過程，既不道德、也不合法。甚至由於篡奪的行為違反自然，破壞循環，不祇是個人的禍福問題，還牽涉到種族、國家的命運，帶來極大的災難。在暴風雨劇中，所顯示的權力來源或取得模式，除了上述的自然繼承和篡奪兩種之外，由普洛士與愛麗兒，卡力班的爭論（Agon）中，還揭露了另外一種模式－戰勝或征服。這個無人島，先來的是被逐出阿爾及耳（Argier）的女巫西苛爛克斯（Sycorax）[17]。她死後，

繼承人自然是唯一的兒子卡力班，所以他一再的指控普洛士奪走他的島，並且把他變成唯一的奴隸（1、2、23－24）。普洛士分辯道「……原先我把你當人看待，讓你和我們一起住、直到你想侵犯我女兒的貞操」卡力班也坦承不諱，「要是成功該有多好！如果不是你阻止，我就讓這島上有許多的小卡力班了」（1、2、24）。又按卡力班對史帝芬的說法略有不同。「一個魔法師，用他的狡計從我手上騙走這個島」（3、2、67）惟不論是巧取還是豪奪，所造成的結果或事實都相同，普洛士成為統治者，卡力班淪為奴僕。雖然心不甘情不願，但為了避免被懲罰（1、2、23；25），只得服從命令去做工，並且自覺或不自覺地承認，稱呼普洛士和米蘭姐為主人。當然，卡力班是不滿普洛士統治，痛恨之情溢於言表。最經典的名句為「你教我說話，我得到的好處就是知道怎麼咒罵你們，為了你教我說話，我咒你們得瘟疫死亡」（1、2、25）。換言之，即令普洛士對他施以教化，把有文化價值的觀念和事物傳播給他，也被視為負面的、惡意的，可見其關係之緊張。是故，一有機會就背叛，誤將酒鬼史蒂芬，一個僕役長奉為神明，擁戴為王，就無足為怪了（2、2、56－58）。相對地，普洛士與愛麗兒的關係就比較和諧、融洽。愛麗兒原本受制於西苛爛克斯，因抗拒無法執行的命令，被囚禁在松樹裂縫中十二年，普洛士以法術救了他。從而約定為普效力十二年，在此期間，或如愛麗兒所云「……我對您忠誠服務，從來沒有說

過謊，沒有犯過錯，也沒有抱怨或訴苦」（1、2、19）。在戲劇動作進行的過程中，也是態度恭敬，絕對服從命令，完成普洛士所交付的任務，讓主人滿意，而普也讚譽慰勉於辭色。一旦聽到卡力班等人有不利於普洛士的行動，立即表示要報告主人，其忠誠可見一斑（3、2、70）。同樣地，普洛士的心思、計劃、施展法術都不一定讓米蘭姐知道，卻與愛麗兒分享，而米蘭姐甚至不知道愛麗兒的存在。當約定屆滿愛麗兒幫普洛士穿戴公爵的服裝，並唱著自由之歌時，普洛士也不禁流露出不捨與傷感，「啊！我乖巧愛麗兒，我將失去你，但我還是會給你自由……」（5、1、97）[18]。誠然自由是兩人之間的矛盾，當愛麗兒提出要普洛士兌現當年承諾，如果愛麗兒能忠誠服務，就縮短一年期限。但普洛士需要愛麗兒幫她完成計劃，不能提前解約，大發雷霆，不惜翻舊帳挾恩求報、恐嚇威脅、逼其就範，過兩天才讓他自由（1、2、19－21）。而後每當愛麗兒完成一件任務，普洛士在誇獎之餘，總不忘提及給他自由的承諾。不免讓人覺得其實賓主關係中老是夾雜著利害的因素，存在了少許的緊張。

關於統治者與被統治者，自由／奴役、忠順／背叛的母題也延續到那不勒斯和米蘭的朝廷，以及卡力班、史蒂芬、屈苓苛等人物之間。

再其次，展示不祇是倒敘過去，也要推向未來的戲劇動作的發展。愛麗兒按照普洛士的計劃，把那不勒斯的船隊中

的旗艦，擱淺在百慕達海灣裏，讓其他的船隻先行返航。誘導斐迪南王子第一個跳下海，游向岸，甚至還誤以為父親、叔父等人均已罹難，事實上都毫髮無傷地在島上的另一處所。斐迪南被愛麗兒引至普洛士的洞府前，遇見米蘭妲，或許是魔法的催化，兩個人都認為對方是天神、精靈的化身、完美無瑕，不但是一見鍾情，甚至是迷戀不已。這原本是普洛士的計劃，眼看功成之際，竟然又嫌它進行的太快了「……我不要讓他們如此順利，免得太輕易得到不知道珍惜」(1、2、30)，於是普洛士故意誣陷斐迪南冒用名諱、做奸細、企圖奪權佔土地，並用法術制服盡力自衛的斐迪南(1、2、30－32)。表面上看來普洛士的說法有其片面或某種條件下的道理，亦或者說動機為善，手段可議，但希望得到好的結果。然而普洛士對阿隆叟施展報復，懲戒諸如歷經暴風雨海灘的驚恐、流落荒島、自以為失去愛子斐迪南等，顯然不能寬恕傷害他的宿敵，是故，要普洛士立即接受斐迪南，絲毫沒有芥蒂並不容易。即令在理性上，利害的考量想要透過婚姻，達到政治上的結盟，但在感情上有些掙扎和矛盾不足為奇。其次，普洛士企圖屈服斐迪南的意志、磨練、考驗其心性，反而符合普洛士的父權心態和威權人格。再其次，普洛士與米蘭妲在荒島上相依為命十二年，雖認為斐迪南無論是身份地位、才貌都與米蘭妲匹配，實是難得的佳婿，但見兩人真情流露，卻有失落之感，不捨之情在所難免。故有拖延、推遲的藉口

和作為。

## 參、發展

　　暴風雨的發展也像其他的莎劇一樣採取多線進行的方式，普洛士操控全局，策劃一切的行動。愛麗兒負責執行層面，且向普洛士通風報訊，講述發展過程，尤其是交待幕間，暗場的部份。普洛士和愛麗兒的魔法使得他們可以發動介入其他的人物的世界，也可以隱身在一旁窺看而不做為，甚或是隨時抽身離去。使得他們的進出場變的突兀，或有其特定的理由或邏輯，有跡可尋。其次由阿隆叟等那不勒斯和米蘭的朝臣貴族在島上的遭遇，作為所產生的事件；卡力班與史帝芬、屈苓苛結合一條情節發展的線索；再加上斐迪南和米蘭姐的情愛場景。這三、四條既平行、對位，又互動，糾葛的情節發展，帶來非常複雜的情緒、意義和情緒變化。

　　二幕一景為一幕一景之延續，歷經海難的那不勒斯的王公大臣，來到荒島上，或許是驚魂甫定後的鬆弛，休憩時還未思及前途，閒嗑牙中的機智、幽默、諷刺、唇槍舌戰製造的笑聲倒是不少，唯獨國王阿隆叟對於斐迪南的生死未卜掛心不已。不論宮詹魯運用退讓哲學說法 [19]：「您和我們都該高興，跟我們的生命比較起來，我們的損失又算什麼！每天都有水手的妻子、商人、老闆遭遇和我們相同的悲哀，要不是奇蹟──我是說我們的得救，千萬人中有幾個能像我們這麼

幸運。」（2、1、34），亦或者轉移焦點、跳脫現實的憂慮，提出理想國，烏托邦構想，議題[20]：「我要用完全不同的方式來治理這個共和國，不准有商業行為，沒有官吏，不談學問；沒有財富、貧窮、和奴隸；沒有契約、繼承、地界、田產、耕耘和葡萄園；不用金、銀、銅、鐵、錫、不用穀類、酒和油；沒有職業－男人都不用工作、女人也一樣；大家天真、純潔、沒有君主。……大地會生產大家所需要的東西，不用流汗、不用工作；沒有叛逆和犯罪、沒有刀劍、槍砲、或任何武器。大地會自然生產豐盛的糧食來供養我們純樸。……我要無為而治、臻於完善、勝過那黃金時代。」（2、1、40－42）姑且不論，莎士比亞於此透過宮詹魯之口，宣講蒙田的論述，是否為他所認同，甚至希望觀眾接受[21]。卻顯然得不到阿隆叟的認同「請你閉嘴吧！你說的全是廢話。」（2、1、41）而宮詹魯也早就料到國王有此反應，只是他的一點愚忠罷了。相對地，西巴斯在阿隆叟愁苦、憂懼失去其愛子斐迪南，也是那不勒斯和米蘭的繼承人時、不但不安慰其兄長，反而藉機指責阿隆叟不該為了政治利益，把女兒遠嫁突尼斯，當時不聽西巴斯等人的勸阻，也不顧女兒的心願、感受。從而在參加婚禮後的回程中遇難，殃及斐迪南，連累大家留落荒島，錯誤全在阿隆叟的一念之間，故過失罪責都在國王自己。西巴斯在此當口公然、嚴厲地指控阿隆叟、不只是發洩不滿的情緒，簡直是挑戰阿隆叟的威權，並有藉機引發其他人的

感觸，製造了君臣間的嫌隙。是故，在愛麗兒施術讓在場的人物，除了安東尼和西巴斯外都昏睡了，安東尼就開始挑起西巴斯弒兄篡位的野心。有趣安排就在此，普洛士命令愛麗兒製造了一個犯罪的機會，甚至也可以說是不做為，沒有積極地蠱惑、引導他們兩人去做什麼。完全出自安、西他們的自覺意志的活動、主動的行為。畢竟，弒兄是破壞人倫之大事，篡奪也是極大的罪行，西巴斯也略微猶豫，甚至質疑安東尼篡位時的心態；

西巴斯： 可是你的良心⋯⋯

安東尼： 啊。大人，良心在那裏？假如良心是個凍瘡，大不了我就穿拖鞋；可是我心中不會感覺到它的存在。即便我和米蘭之間有二十顆良心，那也是冰凍的，在它們能干擾我之前早就融化了。⋯⋯（2、1、47）

換言之，即令其內心世界有些矛盾、衝突，也很快就被克服。同樣地西巴斯也決定採取行動，他殺宮詹魯、安東尼向阿隆叟下手，事成之後，免除米蘭進貢給那不勒斯的稅金，當他們拔劍動手時，西巴斯突然制止安東尼，到一旁密商。卻不讓觀眾明白內容，故其目的只是製造因延宕而生的緊張效果，甚至也可能因突然變輕鬆獲能量節省帶來笑聲[22]。在他

們再度決定動手的當下，愛麗兒及時出現，並在宮詹魯耳邊唱歌叫醒他，阻止了西、安的行兇。關於愛麗兒介入的動機和是因為「我主人的法力預知你，他的朋友有危險，命令我，來保護大家的安全，否則，他的計畫就不能完成！」（2、1、48）當阿隆叟等人清醒時只見到西、安兩人手執利刃，意相不明。兩人含糊其詞，偽稱聽到獅子或野獸可怕的叫聲，從而拔劍警戒。雖也啟人疑竇，但畢竟沒有暴露其陰謀與罪行。這次安東尼煽動西巴斯弒兄篡位未遂，恰與十二年前安東尼勾結阿隆叟成功奪權，並放逐普洛士的卑鄙行為成對比。同時，就情緒反應和意義上來說，阿隆叟昏昏欲睡時，西巴斯勸國王在憂傷之際可從睡眠得到安慰，安東尼更是殷勤地表示「陛下，我們兩人會好好地保護你安睡，負責你的安全。」（2、1、42）阿隆叟放心入睡，全然無法預料到他們兩人會背叛、謀反、相形之下這椿罪行顯得非常可怕，根本是悲劇性的情感。但在海難不死，留落荒島，前途未卜之時，即便是殺了阿隆叟、宮詹魯，又能得到什麼？國王？獨立的公爵？實在是荒謬可笑！正如考特（Jan Kott）所云「西巴斯的企圖根本是個無聊的舉動，非常愚昧，就像在一片沙漠中偷了一袋金子的賊，大家都不免會渴死」[23]。

　　第二幕第二景乃是野人卡力班、小丑屈苓苛、以及酒鬼史蒂芬三寶相遇，扭成一股發展的力量，造成滑稽的場景，笑聲的來源。首先是卡力班誤認屈苓苛為普洛士手下的一個

精靈，嫌他搬柴太慢要來整他，平躺在地上就不會被發現。而屈苓苛被暴風雨嚇怕了，聽到一陣風，看見一團烏雲，就趕快躲藏。竟然被卡力班絆倒，爬起來開始研究卡力班是人？是魚？是活的還是死的？當然卡力班是裝死，而屈苓苛居然把卡力班當被蓋，於是兩人結合成了一個四隻腳兩個頭的怪物形象。此一卑抑的情境、愚蠢的行為，帶來笑聲。基本上是個笑劇的場景表演，甚至包含了即興的成分。史蒂芬一面唱著歌，一面喝著酒，明明是自得其樂的樣子卻要大嘆憂慮的不得了。突然聽到有人說話大叫有魔鬼，乍見卡力班與屈苓苛結合的形象，以為是四條腿的怪物，或者是什麼印地安人 [24]？由恐懼害怕會受傷害，擺出對抗的姿態。卡力班對身底下的屈苓苛畏懼地直發抖，不知道這個精靈會如何懲罰他？史蒂芬以為他感染瘧疾，好心地拿酒給他治病。屈苓苛先是為躲暴風雨鑽到卡力班的衣袋裏，繼而聽到史蒂芬的聲音認為是淹死的鬼魂嚇得直發抖大叫，在他驚魂甫定叫史帝芬的名字，反而嚇壞了史蒂芬，回到原先所認定的魔鬼而不是怪物。莎士比亞在此運用誤會，交互干涉（Reciprocity）的手法 [25]，製造一連串的笑聲。因其糾纏不清、執迷不悟、畏懼不已時，觀眾或是讀者，正所謂當局者迷，旁觀者清，其愚言愚行，令觀眾榮耀開心不已 [26]。直到史蒂芬認出是屈苓苛，並自卡力班身下拉出屈苓苛，才解開了這個結。

打開了結以後，開始建立三人之間的關係，史蒂芬把屈苓苛從卡力班身下拉出來時，說了一句很傳神又具象徵意味

的台詞「你怎麼變成這怪物的糞便了，你是從他肚子裡拉出來的嗎？」（2、1、55）史蒂芬像產婆一樣把他接引到這個世界上來，同時又連結到他從海難中歷劫，安全上岸，獲得重生。不過卡力班是個公怪（man-monster）不能生只能拉，使得這個儀式變得怪誕可笑。屈苓苛雀躍萬分把史蒂芬翻來覆去就像一場滑稽舞，玩把戲來慶祝他們的重生。史帝芬和屈苓苛本是對等的舊識，兩人的關係是正面的。卡力班與他們陌生，並且卡是島上的原住民，至少是先來的，雖學會他們的語言，卻不是同一種族[27]。關係是疏遠，甚至有戒心、敵意的可能。由於史帝芬拿酒給他治病，其動機為善。卡力班見識太少，誤以為他是天神。史蒂芬信口胡說是月中老人，不料卡力班真信，而且執迷不悟，直到戲劇的結束時才發現，成為本劇滑稽可笑的重要來源。史蒂芬因掌握了酒瓶，他稱為「聖經」，又樂與分享，他把有形的物質給了卡力班、屈苓苛，其他兩人只能以無形的禮物來做交換。 卡力班匍匐在其腳下，奉為主人，做其子民，交出的是自由和尊嚴。一旦史帝芬和卡力班間的上下，**隸屬關係**，經跪拜吻腳的儀式確立後，就佔了優勢。屈苓苛沒有子民和酒（資源）可供分配，無法跟史蒂芬平起平坐。退一步，不甘心與土人怪物同等地位，於是他以諷刺、威嚇，藉此來維持優於或超過卡力班。而卡力班為了強化跟史蒂芬的關係，不斷提出服務、勞役，各種好處和利益：「我帶你去最好的山泉，我幫你採草莓，我

釣魚給你吃，替你準備足夠木柴，……我帶你去山查子生長的地方，……替你挖花生，帶你去找樫鳥的巢，教你怎麼捉靈活的小猴子，……去採一串串的榛樹的果子，在岩石中捉小海鷗……」（2、1、57-58）。甚至做出選擇離開舊主人普洛士，一心追隨史蒂芬。興高采烈的又唱又叫，博得史蒂芬滿心喜悅，陶醉起來。

假如把暴風雨定位成羅曼史（romance）或者是一個浪漫的故事，男女之愛當屬其主題。斐迪南和米蘭妲非常符合此一類型的標準與理想，儘管他們的戲份不多，也令人激賞懷念不已，就連天文學家也用米蘭妲做為天王星衛星的名字[28]，可見一斑。而浪漫故事的情節基本因素有冒險，其冒險的模式為追尋（quest），完整的形式是成功的追尋，主要分成三個階段：危險的旅程和開端性冒險，生死搏鬥的階段；最後是主人公歡慶的階段。按希臘用語分別為對抗（agon），生死關頭（pathos），和承認或發現（anagnorisis）[29]。或許是因為戲劇的篇幅有限，往往不如其他類別的虛構作品表現的那麼清楚。更何況莎劇常屬兼容並蓄者，而非單一類型，暴風雨尤其複雜，難以歸類。不過，斐迪南的情況也若合符節。像他在旅程中遭遇風暴，跳海求生，流落荒島，與家人分離，為精靈愛麗兒引至洞府前和米蘭妲相遇[30]。但和他頡抗、威脅、制服他的對手，卻是普洛士，這部戲的主角（protagonist）。如就道德立場而言，普洛士為雙向的，一方面它是魔法師，誣陷斐迪南是奸細，圖謀不軌，

並以強大的法術制住斐，阻止斐和米的情感的進展。嚴苛的命令斐搬運木頭，那不只是體力上的耗損、折磨，更是精神上、自尊心的羞辱。尤其是當斐迪南以為父親已死，他自然繼承大位，成為那不勒斯的國王。所做之事，全屬工人、奴隸階層的工作，該是何等不堪的局面。甚至讓米蘭姐珠淚連連，心疼她這樣身分的人，竟然做這樣粗重活（3、1、60）。但另一方面普洛士為米蘭公爵，品德學問，名震邇遐。（1、2、10）即令來到荒島也專心致志於神祕的法術和知識，尤其是每日定時作功課。所以，米蘭姐勸斐迪南趁機休息一下「我父親現在正專心看書，三個小時不會出來」（3、1、60）。理所當然成為智慧老人的原型[31]，扮演了教師的角色，他自承肩負教導米蘭姐的責任（1、2、15）。同時也一再表示對卡力班教育失敗感到憤怒與悔恨（1、2、25；4、1、88-89）。他尖苛的要求斐迪南搬木頭幹粗活，是善意的磨練考驗，類似孟子所說的「天將降大任於斯人也，必先苦其心志，勞其筋骨，餓其體膚，……，行弗亂其所為」《孟子・告子篇》。對於追尋的主人公而言，在斐迪南被迫離開家人，甚至滿懷喪父之痛時，得到米蘭姐的青睞、受到普洛士刻意磨難的過程中，有她溫柔呵護，進而坦言情愛，託付終身。毫無疑問的這位公主，扮演了童話式的心靈伴侶的角色原型。至於一般羅曼史（romance）常見主人公斬妖除魔，屠龍殺怪，英雄救美的情節模式。在暴風雨中，特別是斐迪南並非劇中主角（protagonist）或英雄（hero）。所以，

在角色與情節的安排上就比較隱晦不明，但也不是全無線索痕跡。首先，卡力班在其他劇中人的眼光中是個怪物，史帝芬還特別稱他為公怪（man-monster 3、2、65），而他曾在多年前意圖侵犯米蘭妲，前曾論及那不祇普洛士對他的指控，他自己也坦承不諱（1、2、24）。甚至一直存有此念，否則也不會在鼓動史蒂芬謀殺普洛士的當口，立刻指出米蘭妲貌美無雙，而且說的很粗俗淫穢「我保證他很配跟你上床，而且為你生一大堆漂亮的小孩。」（3、2、69）換言之，對米蘭妲來說卡力班這隻怪物是有危險的、威脅的，或者退一步假設普洛士和米蘭妲回不到米蘭，繼續留在荒島上，米蘭妲是否只能選擇這個土著為夫婿？斐迪南的到來恰好解決了這個危機和窘境！？相形比較之下，普洛士當然也不會 選史蒂芬這個醉鬼為婿的 [32]。故而屠龍的英雄終會贏得美人作為報償。三幕二場表現斐迪南在接受考驗磨練的過程中，先是贏得米蘭妲不惜違背父令，盡吐真情，私定終身，完成心靈的結合。事實上，這一場的歡愉程度，明亮的色彩，僅次於四幕一場的訂婚儀式亦即是假面舞劇的部分。假如說這一場還有一絲陰影就來自普洛士的跟蹤，隱藏在一旁監看，流露出對女兒的不信任，不放心。當然他也抓住米蘭妲違抗其吩咐、命令的證據，而他之所以沒有憤怒或責備，實因其符合了普洛士的期望和計劃。故旁白有「天作之合，結合了兩個最真摯的愛情，願上天賜福給他們」（3、1、63）。卻也在退場的獨白中流露出些許的落寞「我不會像他們

那樣驚奇，那樣歡喜，但世上也沒有任何別的故事可以給我更大的安慰。我要回到我的書中去了，因為在晚餐前我還有許多事要處理」（3、1、64）。

至於羅曼史裡常有傻子和弄臣的角色，暴風雨也不缺少，史蒂芬和屈苓苛係屬傻子，而聰明機智的部份則歸愛麗兒。

三幕二場為二幕二場的延續發展，史、卡、屈三人喝得更醉了，他們的內部矛盾和緊張也隨之加劇了。卡力班雖未接觸過複雜的大社會，但經歷過從島上的大王變成唯一的奴隸。深切體會失去權力的滋味，於是在背叛普洛士，匍匐史帝芬的腳前，投靠了新主人，就積極固寵，排斥屈苓苛，其鬥爭的策略為吹捧，抬高史蒂芬，貶低、譏笑屈苓苛。反觀屈苓苛只有自辯、反駁、嘲諷卡力班，卻無法打動史蒂芬得到支持，從而屈居劣勢。一旦愛麗兒加入攪局，略施小計，模仿屈苓苛的聲音，適時插入幾句，就能挑起了衝突，害得屈苓苛被史蒂芬責打，一再地被驅趕。猶有進者，卡力班在背棄舊主投靠新主之後，更以獻島土，擁戴史蒂芬為王，迎娶米蘭姐為后，蠱惑史蒂芬謀殺普洛士，達到報仇的目的。事成之後又會如何發展？著實不可逆料！？所為人不可貌相，卡力班的心機，就連普洛士也意想不到，幸虧愛麗兒得知，報告給普洛士，否則這場看起來非常滑稽、可笑，近乎兒戲的政變，結果如何？恐不易推斷了，君不見古今多少政

權就在這種變生肘腋的情況下輪替了。當史蒂芬徵詢屈苓苛的意見，並許諾事成之後封他做總督，屈礙於情勢，自是欣然附和。史蒂芬也一面對剛才動手毆打屈苓苛的事致歉，但另一方面也警告他將來講話要小心，大有恩威並施的模樣。就在卡力班為了討好史蒂芬要唱他所教的歌，愛麗兒隱形卻奏出他們要唱的曲調，先是嚇倒了屈苓苛，史蒂芬色屬內荏地硬撐了一下，隨即不支倒地求饒。反而是卡力班司空見慣地不在乎，因此，多少看破了史蒂芬的手腳。卡力班以其自身的經驗證明那些音樂對人無傷，依然決定要去推翻普洛士。莎士比亞藉此戳破他們的夸夸其談，愚昧的幻想和能耐，與普洛士和愛麗兒相較完全不成比例，他們不自量力的行動，帶來只有荒謬可笑，而非緊張和懸疑[33]。

在二幕一景中安東尼蠱惑西巴斯奪權篡位，兩人企圖殺害阿隆叟和宮詹魯，愛麗兒適時介入讓他們功敗垂成。所以到了三幕一場兩人眼見阿隆叟自以為失去愛子，變得心灰意冷，再加上旅途勞累困乏，讓他們野心復萌，預定晚間再動手，或伺機而動（3、3、73）。造成懸疑和緊張，同時此一安排也正透露出普洛士要懲罰、報復西巴斯，安東尼對他的傷害。所採取的手段就是激起他們對某事某物強烈的渴望、野心，但在最後的關頭莫名的失敗了，離目標總是遠了點。因此，也就捨不得放棄，飽嚐渴求、熱望之苦。同樣地，就在那不勒斯的國王和朝臣感到飢腸轆轆時（不論是自然、正常的饑餓本能所致，或

受魔法催化而生），普洛士讓精靈們抬上餐桌，吹奏著樂曲，跳起迎賓舞，擺出酒席。即令他們還有疑慮，但已食指大動，蠢蠢欲試。然而卻被愛麗兒所化身的哈比（Harpy）[34] 翅膀一掃酒席全不見了。亦即是說吊足他們的胃口，絕不給他們滿足，只有令他們更饑餓難耐。這與傳說中掠奪並弄髒食物，留下惡臭，討人厭的哈比，有異曲同功之妙。接著也扮演哈比進行報復，懲罰罪犯的角色功能。她當眾指責阿隆叟、西巴斯、安東尼為罪人，當年不該謀奪普洛士的權位、殘酷對待天真無邪的米蘭妲。除非他們誠心懺悔、改過自新、否則整得他們發狂。當阿隆叟、西巴斯、安東尼等人拔劍對抗時，正如愛麗兒所嘲諷的局面「傻瓜，你們想做困獸之鬥，只有自尋死路，我們都是命運之神的使者，你們想用凡間的兵器傷害我們，就如同想用它劈開狂風、切斷流水，傷不了我一根汗毛，……即令你們想殺人，現在兵器也重得叫你們抬不起來」（3、3、75－76）。猶有甚者普洛士的法術讓他們三個有罪之人，陷入恍惚迷狂的狀態，飽嚐心靈的風暴，精神上的混亂、掙扎、煎熬之苦。按照宮詹魯所云「他們三個全都不要命了，深重的罪孽就像慢性的毒藥，現在一起發作了，在啃噬他們的心靈」（3、3、77）。顯然，哈比的現身，所代表的意義，為劇中人物能理解範圍，深信不疑，甚至也是莎士比亞時代觀眾共同擁有的知識和信仰。

第四幕一開始是由普洛士為斐迪南和米蘭妲所舉行的訂

婚儀式，普洛士誇讚斐迪南通過磨練、考驗才願意把女兒交給他，並強調斐迪南得到一份十分貴重的禮物作為補償。這正是羅曼史所進行的歡慶階段，主人公的身分確定，被承認，贏得美人和寶藏，非常典型的模式。不過，普洛士仍不放心地告誡斐迪南「……如果你在莊嚴、神聖的婚禮之前侵犯了她的貞操，上天將不會降福給你，你們的結合將只會帶來不育的憎恨、尖酸的漫罵、彼此的不和，你們會厭惡長滿野草荊棘的床第。」（4、1、79）甚至在斐迪南堅定承諾後，還要再次叮嚀囑咐（4、1、81）。從正面的解讀普洛士是希望兩人能夠發乎情、止乎禮。當然也有幾分類似上帝禁止亞當、伊娃在伊甸園中不可偷食禁果，違反則受到嚴懲。換言之，普洛士的威權人格，一時不能適應放棄多年對女兒的監護權，甚至難掩失去女兒的矛盾、掙扎的心境，所做的理性要求，合乎道德規範的禁制令。

普洛士為了要讓斐迪南和米蘭妲見識其法術，增添訂婚禮的光彩和熱鬧氣氛，命令愛麗兒招喚精靈前來表演一段儀式劇，惟其形式為英國之假面舞劇（Masque），且暴風雨的著作年代，適逢 1613 年 2 月詹姆士一世的女兒伊莉莎白（Elizabeth）和巴列丁奈特四世（Palatinate V）的婚禮，極可能在結婚大典中演出，亦即是說莎士比亞為了特定的目的才寫此婚禮假面舞劇（Wedding masque）[35]。先由彩虹（Iris）使者傳令給農藝之神賽蕾思（Ceres），伴隨天后玖諾（Juno）前

往慶賀一對戀人締結鴛盟，玖諾祝福他們「富貴榮幸、愛情
久長、福祿綿延、子孫滿堂……」而賽蕾思又許諾他們豐衣
足食永不匱乏（4、1、84）。至於江河湖泊眾女神（Nymphs）
的到來和農夫收割者共舞，則代表豐饒歡慶之意[36]。惟在賽蕾
思伴駕時特別提出「告訴我，天國的彩虹，愛神或她的兒子
有沒有隨駕侍奉？你知道自從他們幫助地獄的冥王，搶走我
的女兒，我發誓只要有骯髒的她和她那瞎眼的兒子出現的地
方，我決不賞光」（4、1、83）。彩虹也堅決否定他們涉足的
餘地，「他們曾想在這對新人身上施點激情魔法，可是新人發
誓在神聖的婚禮之前絕不上床」（4、1、83）。是故這場儀式
劇，強調神聖的婚姻，確保子孫的繁昌，和豐饒富足的生活，
而非情慾的滿足和狂歡，與普洛士的意旨相互吻合。普洛士
中斷假面舞劇的進行，固然是他想到卡力班等人預謀動手的
時刻要到了，但也可能是因為普洛士流落荒島，除了卡力班
外，並無朝臣和子民，根本不能進行假面舞劇的後半段，尷
尬的局面讓普洛士頗為惱怒。這段假面舞劇是普洛士用法術
役使精靈表演的，固然也有如其祝禱所要達到的目的，但是
說到未來畢竟飄渺不可知，任誰也沒法掌握控制，故普洛士
有感而發地說出最能代表暴風雨主題的對話：「……正如先前
我告訴你們的，我們這些演員全是精靈，逐漸消失在空氣裡，
進入稀薄的大氣之中。而且，這景象就好比沒有地基的結構，
這高聳入雲的寶塔、巍峨的宮殿、莊嚴的廟宇，這偉大的地

球本身，和其負載的一切，都將溶解，並且，也像這華而不實的戲車遠去了，不留下一點痕跡，我們也是這樣材料，如夢之形成，而我們短暫的生命，也都繞著一場睡夢進行。」（4、1、83－84）在熱鬧繁華的表象底下為不可知的虛無，正是莎士比亞許多戲劇共同的哲學理念，而這一段話可能更具總結的意味。[37]

當普洛士從愛麗兒口中得知卡力班背叛他，甚至要與史蒂芬、屈苓苟要謀害他，即令被愛麗兒整得狼狽不堪，也不曾放棄歹念，讓普洛士十分震怒「一個魔鬼、一個天生的魔鬼，根本是朽木不可雕，我白白在他身上浪費心血，完全白費，樣子愈長愈醜，心地也愈來愈壞。」（4、1、88）普洛士曾自詡為認真的導師，能把米蘭妲教育成出色的公主（1、2、15）。但對卡力班只好承認失敗，並歸因於天性（nature）使然[38]。在激憤下，決定要他們吃足苦頭，整到痛哭流涕才肯罷休。由於算準他們抗拒不了華服的誘惑，掛在菩提樹上，作為釣餌，當陷阱佈置完成，在見到史、卡、屈三個，一步步走入而不自知，觀眾就樂開了。因為在一般正常的情況下，每個人都會注意外在環境的改變，隨時調整自己以求適應，一但失去彈性，變得僵化，像機械不具生命力，社會其他成員就會報以笑聲，打個招呼[39]。更何況，他們本是要搞政變，殺人奪權的，一旦成功，整座島都在掌控中，史蒂芬大王擁有一切。現在卻不分輕重緩急，著迷於試衣服、分配、掠奪

自以為是的戰利品，殊不知做了緊咬釣餌不放的魚。結果被普洛士法術所役使的精靈，化身成的獵犬，追咬到不行。普洛士：「……命令我的精靈追下去懲罰他們，磨他們的關節，叫他們向痙攣病的老人一樣的抽筋，掐得他們滿身傷痕比山貓、豹子身上的斑點還要多！」（4、1、92）。政變、革命必定要付出代價的，事件和行動的本身是嚴肅的、重大的，本質上也是殘酷、可怕的，但由一個醉鬼，一個小丑和一個見識短淺的土著所組成團隊，要去對抗法力高強的米蘭公爵普洛士，相形之下，不成比例。再加上莎士比亞刻意誇大其笨拙的言行舉止，就立刻變成滑稽可笑的局面。與二幕一景遙相呼應，不過那一個是悲劇性的，這一個是喜劇性的場景與效果。

## 肆、結局

當普洛士命愛麗兒率精靈變成的獵犬繼續追蹤、懲罰史、卡、屈三人後，還是完全掌控了整個局面的發展，人、事均在彀中，頗為躊躇滿志。惟其究竟如何處置？計劃的高潮、結局的落點在哪裡？無論是其他的劇中人或觀眾都不知道，能確定的只有六點鐘會結束，因此，五幕依舊維持了高度的懸疑感和諸多的可能性。不過，愛麗兒在報告宮詹魯等人的處境時，所作的人性的呼喚，加速了普洛士決定的腳步和態度：

愛麗兒：——您的法術實在太厲害了，如果您現在看到他們的樣子，您一定會變得心軟。

普洛士：如果你，像一陣風，也有感觸、同情，我和他們是同類，跟他們有同樣強烈的喜好和情感，怎麼不會比你更動心，雖然他們罪大惡極令我痛心，然而我高貴的理性，克制了我憤怒的情緒，畢竟寬恕比報復更難能可貴。他們既然已經懺悔，我的目的也已達成，就到此為止罷。（5、1、93-94）

　　於是普洛士要愛麗兒去釋放他們，並引領至洞府前為其解除魔咒，就在愛麗兒執行命令時，普洛士揭露一旦計畫完成，立即放棄魔法折斷法杖，埋於地下，將寶典沉到海底。這意味著普洛士自願從神聖變為平凡，是勇氣也是智慧的表現。他因沉迷法術的鑽研，疏忽了政務，以致被安東尼篡位，放逐到此荒島。現在高強的法術，固然讓他成為厲害的大法師，卻不能用來治國，當他恢復米蘭公爵的身份地位後，角色不能混淆、錯亂，否則就會重蹈覆轍。從而，在普洛士面對著魔的義大利王公大臣時，盡情地表達對宮詹魯的感恩和崇敬；放言無忌地指責，數落阿隆叟、西巴斯、安東尼的不是，暢快的宣洩心中的恩怨情仇。並趁著他們沒有清醒的當口，他要愛麗兒幫著脫掉法衣換成米蘭公爵的服飾。角色轉換言行舉止，潛台詞全部改變，尤其是對阿隆叟的態度，第一句話為「國王陛下，我是蒙冤的米蘭公爵，普洛士。為證實現在和你說話的是個君主，

我擁抱您的軀體,並向您和您的同伴,表示由衷的歡迎」(5、1、98)。其前倨後恭的轉變,既不是全然忘卻舊恨,也不盡是為了他已將愛女許配給斐迪南,更重要的可能是現實的考量。無論是要從安東尼的手中收回統治權,米蘭公爵的名譽和地位,鞏固其權力的基礎,或者是與鄰國-那不勒斯之間的外交邦誼,都要得到阿隆叟的承認和支持。同樣的阿隆叟也誠懇地表達了善意,他說「……一見到了你,我心中的痛苦和由此而來的瘋狂減輕多了,……你不用向我納稅了,同時我請求你原諒我以前的過失。……」(5、1、98)因此,雙方的宿怨、舊恨、衝突得以化解。相對地,普洛士威脅警告西巴斯和安東尼「……我可以證明你們是叛徒,讓國王給你們應得待遇,不過此刻我還不想多說」(5、1、99)並申斥安東尼「……最陰險的人,叫你兄弟都會髒了我的舌頭,我原諒你的罪大惡極,所有的過失,我要你交還我的國土,當然,你也是非還不可。」(5、1、99)饒富深思的問題也在此,西巴斯和安東尼並沒有認錯、懺悔,西巴斯還驚懼地說了一句「魔鬼附在他身上說話」(5、1、99)安東尼根本不接詞,直到結束只回答西巴斯,批評卡力班是一條魚,一定可以上市。(5、1、107)至於普洛士向宮詹魯表達感激之情、敬重之意,宮詹魯巧妙的迴避了「眼前的事是有是無,我不想追究。」(5、1、99)一則事過境遷,再則當年他對普洛士的寬容施恩,未必符合阿隆叟的旨意或命令的貫徹。

　　普洛士既然能寬恕惡行最大、傷害最深，甚至不認錯、沒有悔意的安東尼。當然對於卡力班的背叛，史、屈等人企圖推翻他，謀害他的罪行，在懲罰之後，也就原諒他們。再加上普洛士即將離開這座島嶼，沒有寬恕卡力班的後遺症，史、屈只是阿隆叟低下階層的部屬，以米蘭公爵的身份、地位，不宜計較，故僅命其打掃山洞服些勞役罷了。不過，有趣的是卡力班除了表示接受懲罰外，還說「……以後我會學聰明並且學好。……」（5、1、108）這比普洛士的預期為好與前面的評價「天生的魔鬼，朽木不可雕」（4、1、88）很是不同。同時又跟普洛士對安東尼期待相反 [40]，他絲毫不肯悔改，甚至不假辭色，連一點善意的回應都沒有。

　　普洛士分批審判、處理、了結其恩怨情仇。為了達到更圓滿的結局，甚至要愛麗兒把船長、大副也引來與阿隆叟重逢。且帶來船隻亦完好如初，絲毫無損的訊息，確保返回那不勒斯的行程不會延遲，安全無虞。再加上，普洛士給愛麗兒的最後任務就是未來三天的航程，風平浪靜，迅速的追上前面的皇家艦隊。當然，愛麗兒從此獲得自由，在抵達那不勒斯後，就籌備斐迪南的結婚大典，普洛士回到米蘭治理國家，一切圓滿，無以復加，為標準的羅曼史的結局。然而，這是否也意味矛盾、衝突、鬥爭階段即將展開，歷史機能（mechanism）所推動的循環運作，又再次重複它自己 [41]。普洛士對米蘭姐解釋掀起暴風雨的理由時，所陳述的主要是個時機的問題「由於非常奇特

的機會，命運之神對我的眷顧，將敵人帶到附近的海域，我預知能力告訴我這是我吉星高照的時刻，如果我不能好好掌握這個時機，以後的運氣只有愈來愈壞」（1、2、15）所以他就緊緊的把握了短短的四小時，扭轉乾坤，改變其一生命運的關鍵。同時應注意到普洛士的命運觀（不一定代表莎士比亞），認為人之禍福吉凶，窮通休咎不是固定不變的，倒是比較接近易經的觀念[42]。至於尾聲，可能更為感傷與說教「我的結局將是無限絕望，除非我的祈禱能上達天堂，能感動慈悲之神，原諒我的過失，並加施恩，正如罪的祈求得救，請賜給我恩惠放我自由」（5、1、111）幾乎談不上喜悅之情，歡樂的氣氛。假如以這齣戲來祝賀伊莉莎白（Elizabeth）公主和弗德烈克（Frederick）選侯的婚禮，其法術的效果是他們的歡樂不算多，倒是子孫繁昌，綿延至今顯貴無比[43]。

## 注釋

1　See Jan Kott , Shakespeare Our Contempoary （New York：
　　W.W.Nortorn & Company , 1974）, p.296。

2　莎士比亞可能於 1610 以後，常回到故鄉史特拉夫
　　（Stratford）小鎮，與其女兒和孫女渡過平靜的晚年。弗
　　萊特契（John Fletcher）似已取代莎士比亞在國王劇團
　　（King's Men）的地位和工作。大約是他完成暴風雨傑作

的五年後與世長辭，再加上暴風雨的尾聲（Epilogue）經由普洛士感性口吻道出幾許離別之情，故有不少詩人、專家或學者，推測為告別劇壇或退休的心靈寫照。雖說是合理的推斷，但要當作傳記看待，把當時的許多名人軼事附會進去，則流於皮相膚淺。甚至任何僵化、固定的歷史性真實的解釋，都會破壞欣賞的自由和享受，不符合審美的原則和要求。

3　Gerald Graff and James Phelan , ed ., William Shakespeare's Tempest：A Case Study in Controversy（New York：Bedford / St.Martin's , 2000），P.116。

4　按地理環境推斷，阿隆叟的船團自非洲的突尼斯（Tunis）返回那不勒斯，再加上被逐出阿爾及耳斯（Algiers）的西苛爛克斯（Sycorax）會漂流到的無人島，應該在地中海沿岸地區，如馬爾他島（Malta）之類。或者接近西西里（Sicily）如多岩石的潘特萊拉（Pantelleria）亦或是北非海岸的潘普達沙（Pampedusa），反而不是劇中所提及的旗艦擱淺在百慕達海灣。請參閱 Jan Kott , Shakespeare our Contemporary（New York and Lodon ： W.W.Norton & Company, 1974），pp.306-308。

5　莎士比亞在寫暴風雨之前，可能讀過 William Strachey： True Repertory of the Wrack and Sylvester Jourdain ： A Discovery of the Bermudas 兩樁材料，否則不會那樣神

似；又按這些材料輯入 Signet Classic Paperback edition of the Tempest，edited by Robert Langbaum（New York：Penguin，1998）。也應有所據，並非偶然。

6　哥倫布等冒險家發現新大陸，證明地球是圓的，衝擊不只是天文學家，宗教界人士，也帶動了商人、銀行家、政治人物，因此，移民、殖民地的擴張運動迅速地展開。1609年南安普頓公爵（the Earl of Southampton）所派遣的船團，是英國第一支殖民北美海岸的隊伍，由官員率領包括各色人等，攜帶了必要的配備和物資，所以才能成功的抵達維吉尼亞（Virginia）。雖然旗艦海冒號（Sea-Adventure）在百慕達遇難擱淺，也只算是一個小的挫敗而已，甚至當局為了避免挫折喪失掉殖民的勇氣，特別刊行了小冊子，由巴瑞特（William Barrett）宣稱所謂百慕達的惡魔，邪靈的傳聞全是假的。莎士比亞的暴風雨就在這個當口 寫成，再概括一點說，暴風雨的第一次演出（1612）是在英國入侵愛爾蘭之後，但在新英蘭殖民之前，於史密斯（John Smith）抵達維吉尼亞之後，卻在菸草經濟開始以前，在跟印地安人首次打交道後，但也早於全面交戰前。詳見 Jan Kott：Shakespeare our Contemporary（New York：W.W.）Norton & Company, 1974）P.306 and See also Ronald Takaki，A Different Mirror：A History of Multicultural America（Boston：Back Bay Books/Little，Brown and

Company，1993），Chapter the Tempest in the Wildness.

7　此處援引弗萊（Northrop Frye）的觀念，他說「如果在一
　　定程度上比其他人和他所處的環境優越，則主人翁是浪漫
　　故事中的典型主人翁，他的行動是出類拔萃的，但仍被視
　　為人類的一員。浪漫故事主人翁進入這樣的一種世界裡：
　　日常的自然規律多少被擱置一邊，對我們常人來說是不可
　　思議的超凡的勇氣和忍耐力，對浪漫英雄卻是自然的，而
　　那些具有魔力的武器、會說話的動物、嚇人的妖魔和巫
　　婆、具有奇特的護身符等，一旦浪漫故事的種種假設確定
　　下來，他們就不會違反任何可能性的規律。」並且他也列
　　舉暴風雨的內容為證。詳見 Nortrop Frye：Anatomy of
　　Criticism Four Essays（New York：Princeton Unerversity
　　Press，1976），中譯本：陳慧、袁寧軍、吳偉仁（天津：
　　百花文藝出版社 1999），頁 4 和頁 51。

8　Steven Marx，Shakespeare and the Bible( New York：Oxford
　　University Press，2000）PP.17-18, and see also the Bible，
　　Genesis1：1-10。像「天地混沌如雞子，盤古生其中，一
　　萬八千歲，天地開闢，陽清為天，陰濁為地，盤谷在其中，
　　一日九變，神于天，聖于地，天日高一丈，地日厚一丈，
　　盤古日長一丈，如此萬八千歲，天數極高，地數極深，盤
　　古極長」《藝文類聚》和徐整之《三五歷紀》。

10　敘事體或藝術品本身被視為一個自我充足的世界，誠如亞

里斯多德所界定者「開始為其本身毋須跟隨任何事件之後，而有些事件卻自然的跟隨它之後；結束為或出於自身之必然，或出於常理，跟隨於某些事件之後，而無事件跟隨於它之後；中間則必跟隨於一事件之後，而另一事件跟隨於它之後」故其所謂完整係指動作本身而不就人生立論。詳見 Aristotle's Poetics 姚一葦譯注（台北：台灣中華書局，67 年）頁 79。

11　關於戲劇動作與社會背景，內涵和外延的觀念。援引自 John Howard Lawson , Theory and Technique of Playwriting and ScreenWriting（New York：G.P.Putnam's Sons , 1949）中譯本邵牧君、齊宙（北京：中國電影出版社，1999）第四、第五章。

12　此間所要指出的是有關心理時間層面的問題，因為時間對於經驗主體而言，完全不等同於物理或鐘錶時間，尤其是記憶、幻想、夢境的部份，既然主觀的、內在的、順序上可能是混亂、顛倒、不合邏輯的，長短或快慢全係於主觀的感受和判斷。就科學而言，依然停滯在神秘、黑暗、不可知的領域。

13　See Jan Kott, Shakespeare's our Contemporary, trans. Boleslaw Taborski（New York：W.W.Norton & Company, 1974）,P.300。

14　羅密歐與茱麗葉的開場就讓我們看到蒙特鳩與卡布萊特

兩個家族的人，在街頭不期而遇，立即展開集體械鬥，可見其仇恨已積壓到水火不相容的地步，再也不需要解釋是什麼原因造成的，或者說任何的解釋都是多餘的，同時也讓我們明白悲劇的環境或原因。奧塞羅亦相類似，其悲劇的形成原因，也來自依阿高（Iago）的設計陷害。甚至整部戲也可以視為依阿高謀害成功，奧塞羅步入圈套覆滅的過程，至於依阿高為何要陷害奧塞羅的理由並不重要，就連他自己也覺得牽強，詳見奧賽羅一幕一景。

15 請參閱姚一葦《戲劇論集，戲劇的時空觀》（台北：開明書局，民國 58 年）。

16 See W.H.Auden，Lectures on Shakespeare（New Jersey：Princeton University Press ,2000），P.296。

17 Sycorax 雖是莎士比亞想出來的，又好像源自希臘文豬和牛的混合字。說他來自 Argier，而 Argier 這個字應該是 Algiers 之訛誤，按 Algiers 位於地中海西南岸一個城市，距那不勒斯大約 650 海哩，因近於歐洲傳聞已久巫術猖獗的魔蘇蘭（Moslem）城，再加上查理士五世（CharlesV）於 1545 派遣一隻船團希望佔領該地，卻遭遇暴風雨導致海難，從而把巫婆魔法與 Algiers 相聯接。詳見 Asimov's Guide to Shakespaere（New York：Gramercy Company，2003），PP.657-658。

18 See Richard Gill ，Mastering Shakespeare （ London ：

Macmillan，1998），P.205。

19　在老莊的思想中都有退讓解脫困境的說法，如老子有「知其雄，守其雌，為天下谿，……守其白，守其黑，為天下式──知其榮，守其辱，為天下谷……」《老子，第二十八章》莎士比亞也不只一次表達這樣的思維，像羅密歐在聽到被放逐的消息，急得要自殺，勞倫斯神父就勸他道「……蒂巴特要殺死你，卻是你殺了他，這不值得慶幸？按法律殺人者死，現卻偏袒你，只判了驅逐出境──這不值得慶幸？好運氣都讓你碰上了，『幸運』穿著盛裝向你招手呢……你且曼圖亞待下，我們想辦法找時機，宣布你們已結為夫婦，把男女雙方的冤家結為親家，再求親王赦免把你召來……」並聲稱「我要增添力量給你……送來苦難中的甘露；哲學讓你得到安慰，哪怕是流放」（3、3、126）。

20　關於暴風雨中所涉及的烏托邦議題討論甚多，近如 David Norbrook's fine essay "What Cares These Roarers for the Name of King?"：Language and Utopia in the Tempest，in The Politics of Tragicomedy：Shakespeare and After，ed.Gordon Mcmullan and Jonathan Hope（London and New York:Routledge，1992），pp.21-45。

21　莎士比亞大約讀過法國作家蒙田（Michel de Montaigone）一篇話說食人族（Of the Cannibals）的隨筆，係佛勞里歐

（John Florio）之英譯本，于 1603 年刊行，故莎士比亞援引了篇章中的理想國的文字描述，並將篇名中 Cannibals 這個脫胎印地安部落 Carib 名，再轉化成 Caliban 這個島上原住民的名字。

22 此一情況近乎佛洛伊德所謂有趣的事物中的第二類滑稽（comic），起於吾人想像所造成的緊張，結果發現是過份的，從而讓我們發笑，我們高興的是它不如我們想像的那樣嚴重，沒有帶給我們痛苦，原本的擔心是多餘的，符合其著名的「心理能量節省原理」（economy of the expenditure of psychicenergy）See Sigmund Freud , Wit and Its Relation to the unconscions 中譯本車文博等，佛洛伊德文集 第二卷（北京、長春 , 1999），頁 452。

23 Jan Kott, Shakespeare our Contempoaray trans. Boleslaw Taborski （ New York ： W.W.Norton & Conpany, 1974）,P.313。

24 屈苓苛在觀察卡力班時說「我到過英國，假日愛看熱鬧的鄉巴佬一定願意花一塊錢來看它，這怪物就會讓我發大財，在英國任何怪物都可以叫人發大財，他們不會佈施一文錢去幫助一個跛腳的乞丐，但會花十文錢去看一個死的印地安人。」（2、2、52），而史蒂芬把屈、卡結合成的四腳兩頭的怪物，稱為印地安野人，想治癒、馴服帶回那不勒斯獻給國王或賣個好價錢發大財。兩個人不約而同想要

把卡力班——心目中的印地安人帶回去發大財的點子，並不新鮮。早在哥倫布（Christophe Columbus）第一次到新大陸就誘拐了六個印地安人回到西班牙。第二次航程變本加厲，擄回 550 個印地安人，死亡超過 200 人。在英王詹姆士一世統治期間，展覽印地安人作為有利的投資，正是殖民政策中的常態，更可悲可怕的是前來看展覽的觀眾，都視印地安人為殘酷、野蠻、卑鄙的東西，或者是食人族，不人道的對待，這些被展覽、觀賞的印地安人，少有倖存者。詳見 Ronald Takaki , The "Tempest" in the Wilderness in A Different Mirror（Boston：Back Bay Books / littleBrow and Company , 1993）。

25　柏格森（Henri Bergson）界定交互干涉（reciprocal interference of series）為 "A situation is invariably comic when it belongs simutlaneously to two altogether independent series of events and is capable of being interpreted in two entirely different meanings at the same time." 且與重覆（repetition）顛倒（inversion）並列為情境中產生笑聲重覆基本形式或過程。Henri Bergson, Laughter( Garden city , New York：Doubleday Anchor Books. Doubleday & Company, Inc, 1956 ),P.123。

26　此處援引霍布斯之突然榮耀理論，他說「一見到他人某種醜陋的事物，相形之下，突然讓他們讚美自己起來。」

Thomas Hobbes , Leviathan（London：Collier Books , 1962）P.27。

27　種族情結是個非常複雜的問題，由於種族的對立，產生偏差的態度和評價。誇大種族間的差異性，把對方醜化、妖魔化，將自己美化、神聖化，形成種族的優越感。近而具體表現在所有言行舉止上，但是如有一方被打敗、被征服，往往就會否定自己，認同對方，相形之下造成種族的自卑情結。暴風雨中不只是表現在二幕二景，也不斷於其他場景裡表達此一母題。

28　莎士比亞的成就與影響早已不侷限在戲劇的領域，成為整個文化資產，滲透到各個層面。此即例證之一，天文學家秋柏（Gerard P.Kuiper）於 1948 年發現了天王星的第五顆衛星，而且是離得最近但比較小的一顆，取自暴風雨的人物米蘭妲（Miranda）為名。

29　見 Northrop Frye：Anatomy of Criticism（New York：Princeton University Press , 1967）中譯本陳慧、袁憲軍、吳偉仁（天津：百花之藝 1998）,頁 226。

30　同前註，見該書頁 241。

31　同前註，見該書頁 243。惟智慧老人的原型觀念，實為榮格（Carl G Jung）所創。可參見人類及其象徵（Man and His Symbols）中譯本 黎惟東（台北：立緒、1999）頁 231。

32　十分有趣、令人可哂的是三個人都自認為王，卻又都不是

王；卡力班再三強調這個島是他母親西克爛柯斯留給他的，自然是王；斐迪南以為父親遭遇海難，所以他這個合法的繼承人，當然是那不勒斯的國王；而卡力班獻島給史蒂芬、屈芩苛不願被孤立，認為島上只有五個人，他們就佔三個，居於優勢，也附和卡力班稱史蒂芬王、普洛士也曾當眾揶揄他還想做島上的國王嗎？而史蒂芬也自嘲為酸疼大王（5、1、108）。

33　在各家各派的喜劇理論中，如果勉強要找到一個最大公約數，就是對比。詳見姚一葦，美的範疇論（台北：開明、民 67）頁 261－267。從而可自許多不同的論點，分析此例證。

34　Harpy 常以複數出現，為波塞冬（Poseidon）和該雅（Gaea）的女兒，也有傳說是塞馬斯（Thaumas）和伊萊特拉（Electra）所生。她們是汙穢、凶惡、有翅膀的怪物，婦人的臉、兀鷹的身子和銳利的爪。她們會留下一股惡臭，攫取並弄髒食物，帶走死者的靈魂，做為神聖報復，嚴懲惡徒的劊子手。天后希拉（Hera）曾賜給他們掠奪菲紐斯（Phineus）酒席之權，後來被哲修斯（Zethes）和葛萊絲（Galais）趕到斯拙非達斯（Strophades）。在她們抵達義大利的途中，也曾盤據安納斯（Aeneas）大肆蹂躪，劣蹟斑斑。在多數神話中三哈皮的名諱是 Aello、Celano、and Ocypete。荷馬僅用 Podarge 稱呼她，但也有用 Aello 和

Ocypete 兩個名字的。請參閱 J.E.Zimmerman，Dictionary of Classical Mythology 台北書林，1996，頁 117。

35　由於普洛士與其愛女佳婿坐著觀賞愛麗兒率眾精靈所扮演的儀式劇，當屬戲中戲的性質，再則儀式劇有其實用性，企圖操控達到特定的目的或影響某些事情。依據類比與接觸兩個基本原則，既是對劇中人物亦可延伸到其他參予者。關於祝賀伊麗莎白與腓特烈克五世婚禮史實部分和靈驗與否，請參閱 Isaac Asimov's Guide to Shakespeare（New York：Gramercy Books , 2003）,PP.667-669。

36　單以扮演的神祇，即可知其功能和象徵意義：天后玖諾（Juno）亦即希臘神話中的希拉（Hera 為 Zeus 的姐姐和妻子）在羅馬神話中代表理想的妻子，最關切婚姻、坤道與母性。彩虹這位跨越天地的使者，傳訊給農藝女神賽蕾絲（Ceres 也就是希臘神祇 Demeter，與 Zeus、Poseidon、Hades、Hera and Hestia 同為 Cronus 和 Rhea 所生的六個子女，並列奧林帕斯山十二大神），她掌管各類穀物、花果等農產品之栽培與收成，豐饒的化身和象徵。至於 Nymphs，案希臘文 nymph 之本義為新娘，可以是妙齡女郎之通稱。而 Nymphs 也代表永遠年輕之意。常是許多大神諸如：Apollo , Artemis , Bacchus , Poseidon 的侍從、追隨者，所以，往往是以群體、複數出現。又有許多不同的名字或稱呼，指涉的對象或功能也不同。Iris 稱呼或召喚

的是 naiads，意指 springs , rivers , or lakes，確定其脈絡或
釐清其語意為農作物之灌溉或所需之水利，排除不適當的
色慾（erotic）淫亂（nymphomania）的聯想。最後加入收
割者的角色，也更加確定其舞劇的意義。

37　想要從莎劇中歸納其哲學理念並不容易，甚至一定會有以
偏概全的謬誤。但是某些理念或主題一再重複出現，也非
偶然或巧合，不應低估或忽視才對。關於生命的本身是否
有意義，存在的背後或未來是真實還是虛無？其主要的悲
劇幾乎都涉及，也都通過劇中人物的裏宣示出來。像馬克
白在得知夫人死亡的訊息後，竟如是說「反正她活不長
了，遲早有一天都會聽到這句話，明天，明天，又是明天，
一天接一天，就這麼踱著方步，直到最後一聲滴答，時間
的盡頭，一連串的昨天，只是給凡夫俗子，照亮了一條去
見那死神的路，熄滅吧，熄滅了吧，這短暫的燭光！生命
無非是一個活動的影子，一個可憐的演員，看他在舞台上
又蹦又跳，過一陣，再也聽不見他了；生命只是白痴嘴裡
的一段故事，又嚷嚷，又喧鬧，可沒半點意義。」（5、5、
375）哈姆雷特在墓地對何瑞修說「亞歷山大死了，亞歷
山大埋了，亞歷山大歸於塵土，這塵土我們拿來做泥漿、
泥巴；那麼亞歷山大變成的那一塊土，為甚麼不能拿來去
塞啤酒桶的孔眼呢？凱撒雄主，身後化成了泥土，只配去
堵塞漏風的門戶。別看這泥土，生前稱霸群雄，只落得擋

風防雨，填補牆洞。」（5、1、396）甚至於像《仲夏夜之
夢》這樣的喜劇，呈現了各式各樣的愛情模式，變幻莫測，
笑聲不斷，但也因為愛會改變、無常，永恆的愛就不復存
在，愛的本質被否定隨之落空。《暴風雨》既是莎翁的最
後一部，獨自完成的作品，當可代表其晚年，最終的定見，
甚或是總結。

38　普洛士不只把卡力班的背叛歸之於邪惡的天性，妖魔與巫婆
　　所生的孽種。對安東尼的倒行逆施也歸因於喚起了他邪惡的
　　天性（Awaked an evil nature），從而質疑善良的父母為何生下
　　這樣壞的弟弟？（1、1、18）在普洛士的矛盾中，顯示出一
　　個複雜的邏輯推論：一個人的邪惡可歸為天性，教養則不發
　　生任何作用；邪惡或善良的父母都有可能生出壞種，此一架
　　構可在現實生活經驗中得到證明為真實。所以，人所面對的
　　仍是無解之謎，動輒得咎，無所適從。

40　See Richard Gill , Mastering Shakespesre（London：
　　Macmillan Press Ltd . 1998），P. 210。

41　See Jan Kott , Shakespeare our Contempoary（New York：
　　W.W.Norton & Company），PP.294－295。

42　易經本來就是闡釋以簡易的符號，駕馭複雜的現象；不斷
　　的變易，才是其不易之理。大至整個宇宙、國家、社會的
　　命運，小到每個人的一生機運都是相同的道理。占卜推算
　　出的吉凶禍福，只代表一個階段或瞬間的情況，所謂剝極

必復，否極泰來，是卦象之演譯，有其邏輯的必然或可能性，若能明白箇中道理，即能知機知命，知所進退。

43　Elizabeth 和 Frederick 成婚後快樂時光不長，1619 年 23 歲 Frederick 被推選為波西米亞的國王。這個新教徒的國家對抗天主教的奧地利的統治，三十年的宗教戰爭開始。1602 年 11 月 8 日 Frederick 在布拉格附近的白山一戰而潰，流亡到同屬新教的尼德蘭（Netherland），1632 年就過世。Elizabeth 活得夠久，看到其兄弟 Charles I 的失敗，1649 年被處死。她的姪兒 Charles II 復辟，而她直到 1661 年回到英國，數年後才故去。她經歷了驚天動地的變局，只是做為不多，真的沒有留下多少痕跡。然而儀式或法術並非全部落空，毫無效益。Frederick 和 Elizabeth 生下十三個孩子，其中一個女兒 Sophia，乃英王喬治一世（George I）之母，從 1714 年開始英國的皇室至今都是他的後裔。See Isaac Asimov , Guild to Shakespeare（New York : Gramercy Books , 2003）,PP.668- 669。

# 由劇名在我們死者醒來的時候
# 切入主題

## 〔前言〕

本文乃我論述易卜生劇作系列之一，因不黯挪威文，所參酌英譯本有二：一是 Ibsen The Complete Major Prose Plays trans Rolf Fjelde （New York: A Plume Book 1978），二是 The Oxford Ibsen Vol.8 Little Eyolf, John Gabriel Borkman, When We Dwad Awaken, Edited and translated by James Walter Mcfarlane, （London: Oxford University Press, 1977）。本文爰引劇本之處甚多，為求簡明，悉以後者為主，並僅標明頁數。參酌的中譯本有易卜生文集第七卷，潘家洵（北京：人民文學，1995），頁 263-333，和易卜生戲劇全集（一）婚姻倫理篇 呂健忠譯（台北：左岸文化，2004），頁 329-393。聖經依據 The Bible Authorized King James Version With Apocrypha （Oxford University Press, 1997），並參酌現代中文譯本（香港：聯合聖經公會，1987）二版五刷。

## 壹：收場白

易卜生的這部戲早在 1899 年 12 月 19 日發行之前，其劇

名 When We Dead Awaken: A Dramatic Epilogue in Three Acts 就引起很多的關注和爭論[1]。尤其是其副標題一齣三幕劇的收場白。使得易卜生不得不再三解釋聲明，他絕無封筆不寫戲之意。也曾對收場白一詞提出解說，認為由《玩偶之家》（A Doll's House）開始的一系列劇作形式到《在我們死者醒來的時候》為止全部完成，最後的作品依然屬於其所欲描述的經驗整體過程的一部份，這種形式有其統一性，代表一個實體、而今已做完。從此以後詩人再寫任何東西，每一樣東西將會在完全不同的脈絡裏，一種完全不同的形式中呈現。[2]然而易卜生並沒有進一步釐清或概括這二十年來，所寫的十部戲，其形式和經驗究竟是什麼？叫什麼？是寫實的戲劇？還是問題劇？如果參考他對其法文的翻譯者普勞則（Moritz Prozor）的說法「我還不能肯定會不會再寫其他的戲，但是如果我能繼續保持身心的精力、現在的愉悅狀態，我不能想像永遠脫離這個老戰場。無論如何，如果我能恢復舊觀，將會用新的盔甲和武器。至於你說我用系列的收場白做總結，真正的開始是《總建築師》（The Master Builder），你完全正確，在涉及這個主題時，無論如何，我並不想進入太深。我把所有的評論和詮釋留給你們。」[3]誠然，在主觀的意願上易卜生不曾想要放棄戲劇的寫作，但在他完成《在我們死者醒來的時候》，不久，於 1900 年中風，1901 年再度中風，且引發心臟病，長年臥病，無法創作，本劇果真成了他的戲劇收場白，

一語成讖。他想要拿起的新武器和裝備是否為詩劇或象徵主義的戲劇當然只能臆測，無法斷言[4]。至於他認同普勞則的說法，其戲劇的收場白，是從《總建築師》開始，那麼《小艾友夫》（Little Eyolf）、《卜克曼》（John Gabriel Borkman）和本劇，就形成一個戲劇四重奏。泰普雷頓（Joan Templeton）甚至將其約減為「男性成就的主題變化，他們為了達成偉大至高無上的目標，從而受到野心支配的四個男人的畫像。並且全部用女人來滿足他們的渴望，或者說女人是他們追求成就的工具」[5]。固然我們未必會同意泰普雷頓所切入的前提、觀點和論述，但易卜生最後的四部戲，的確可做並時性（diachronic）觀察，有不少相似之處，共同的問題，代表易卜生戲劇經驗的總結。正如謝喜納（Richard Schechner）引用榮格（C. G. Jung）的理論觀念探討〈易卜生後期作品中的不速之客〉（The Unexpected Visitor in Ibsen's Late Plays），在此也再度審視榮格的這段話「當主人翁處在一種毫無希望和危險的情境中常會有老人出現，實出自一種微妙的反映或是一種僥倖的想法─換言之，為一種精神的機能或者某種靈魂中的自動機能 ─解救他，基於內在或外在的理由，主人翁不能實現他自己，這種知識的需求是為了補其不足，但以一種擬人化的思想形式出現。

當他認出所謂智者的角色，它好像一種謬誤的糾正，他被當作是精靈，只是單純的人類精靈並且最終是他自己的精

靈，所有超凡的事物，是好是壞先前凶險的預兆都降低了可理解的程度，就好像其純屬誇大，並且每件事都似乎做了最好的安排。然而過去都一直應驗就表示真的只是誇大嗎？但如果他們不是，那麼這種精神的統合方式不少於其惡魔化，自從超凡的精神力量早繫於自然中並投射到人類天性裏，因此，賦於它一種力量得以伸進到人格的深淵之中，並採取一種非常危險的方式。[6]」

在易卜生後期四部戲中，其中心人物陷於沮喪、絕望的人生困境時，都出現了不速之客，將其引出或改變其心思行動，帶來死亡或走向毀滅的結局[7]。同時造成悲劇的神秘力量，與其說是來自不速之客—魔鬼化身所引誘，倒不如說是自毀的衝動所造成。同時值得注意的是作品乃是作者人格的具現，是其自覺或不自覺地流露出意識或潛意識的活動，某一個時期的作品自與作者某一階段生理和心理狀態息息相關。如按榮格的說法每一個人的自己（self）統合其意識／潛意識、人格面／陰影面，阿尼瑪或阿尼瑪斯種種複雜、對立的心靈活動，並可接收到各層面所傳達的訊息[8]。是故，當易卜生的晚期作品一再重複出現的主題，神秘的不速之客、魔鬼的誘惑、死亡毀滅的衝動。多少都傳達了一些危險的徵兆、符號和訊息，促使他寫出所謂戲劇的收場白（Dramatic Epilogue）、死亡／復活，結束／再出發之類不祥徵兆的語彙。

## 貳：復活日

其次，本劇原來的名字是 Resurrection Day，後來轉換成
When the dead awake 最後改定為 When We Dead Awaken。復
活日（Resurrection Day）乃是劇中主腦魯貝克之雕刻傑作的
名字。他對伊倫妮解釋其創作觀「……它應該叫做「復活日」
它用一個年青的女孩從死亡的睡眠裏醒來的形式……這個醒
來的女孩是世上最高貴、最純潔、最完美的女人，……我希
望創造我所見到的純潔女郎如何在復活日醒來，面對新鮮、
不熟悉、無法想像的事物，沒有大驚小怪，只是滿懷神聖的
喜悅發現自己沒變——一介凡間女子—在一個漫長、無夢睡眠
的死亡過後，活在更高雅、更自由、更幸福的境界裏。」（259）
關於這個年青女孩死而復活的主題或故事，不禁讓人聯想到
《聖經》裏耶穌救治葉魯患有血崩死而復活的獨生女，通常
也稱為少女死而復生的故事。（見於〈馬太福音〉9.18-26〈馬
可福音〉5.21-43〈路加福音〉8.40-56）雖然易卜生未曾明言
其出於聖經或兩者的關係，但顧司（Edmund Gosse）第一次
拜訪易卜生時，在其公寓裏稍感震驚，除了大木的《聖經》
常在手邊外，沒有其他的書，其時恰是易卜生編寫《在我們
死者醒來的時候》的期間 [9]。是故，劇中引用了聖經的材料，
典故來創作，就並非意外、偶然。事實上，自《布蘭德》（Brand）
以降，易卜生的作品也常爱引聖經的材料、主題 [10]，只是本劇
涉及更多、更明顯。不過，易卜生寫的當然不是基督教神話

的再現，而是爰引聖經的典故，概念為基礎，以他自己的語言傳達其宇宙觀、價值和意義。現在就讓我們略做比較：兩個都是少女死而復活，也都像從睡眠中醒過來，聖經裏的少女是患病身亡，易卜生筆下魯貝克所創造的少女死因不明。前者強調耶穌救活她，因為她對救世主有信心。顯然通過這個神蹟堅定了門徒的信仰和崇拜，儘管耶穌吩咐他們不要把這件事告訴任何人，但是馬上傳開了。魯貝克沒有強調誰或者什麼力量、什麼原因讓她復活？著重在狀態、情境代表的意義。

　　猶有進者，復活日這座雕像，在創造者魯貝克和模特兒伊倫妮來說，無論就態度、價值和意義都完全不同。當魯貝克有了前述之理念後，就去尋找符合的模特兒，他說「⋯⋯後來，我就找著了你。我知道我能用你，整個地、完完全全地。而你又是那麼容易，高高興興地答應了我，你離開了家庭，拋棄了親人，⋯⋯跟我走了。」

伊倫妮：　我隨你出走是我童年的復活。

魯貝克：　⋯⋯我漸漸地把你當作一件神聖的東西看待，
　　　　　只准在心裏供奉，不可侵犯，伊倫妮，那時我
　　　　　還年輕，我執著某種觀念那就是我如果侵犯了
　　　　　你，如果我對你產生肉慾，我的心靈將是污穢
　　　　　的就不能達成我奮鬥創造的目標，至今我還認

為其中頗有道理。

伊倫妮： （點頭，帶點嘲笑口吻）第一是藝術品，…其
　　　　次才是人。

魯貝克： 我能成就偉大作品，應該感謝你、讚美你，……
　　　　我是在你的形象中創造了她，伊倫妮。（259）

是故，魯貝克認為伊倫妮不是模特兒，而是他的創作泉
源。（260）然而，對伊倫妮來說，其態度、反應和意義就大
不相同，遠為複雜、曖昧，當魯貝克問他願意不願意跟他去
漫遊世界？

伊倫妮： 我翹起三個指頭，對天發誓，願意跟你走到世
　　　　界的盡頭，走到生命的盡頭，我還說，無論什
　　　　麼事都願意為你出力……

魯貝克： 作我藝術上的模特兒。

伊倫妮： 天真自由、一絲不掛。

魯貝克： （感動）伊倫妮，你確實為我出過力，—你那
　　　　麼勇敢—那麼甘心，那麼慷慨。

伊倫妮： 不錯，我用年輕時期跳動的生命力為你出過
　　　　力。（258）

　　很明顯地，從一開始的出發點、角色的定位就不同，伊倫妮根本不是在做一個職業的模特兒，而是做一個全方位的伴侶、同志（comrade）。進而在她脫光了身子、讓他仔細看時，他竟然從來不碰她一下，讓她自尊心受損，難以承受之輕。可是她又說「……如果你碰了我，我想我會當場把你弄死，因為我經常帶著一支尖針——藏在頭髮裏——」（258）如此截然相反、矛盾的態度，強烈維護其貞潔的決心，若只是為了挽回其自尊、自戀性格的掩飾慰藉之詞，倒也單純。如參照其迫使第一任丈夫自殺、又刺殺第二任丈夫，甚至殺死她所生的許多個孩子，（256）等等可怕的事蹟則她有可能像女王蜂，以肉體、美色誘惑動心的男性，在合體之緣後即行去勢、殺害。再加上她與魯貝克重逢後（即現在所進行的動作部份），總是身懷利刃，也曾在懷疑魯貝克可能傷害她們孩子—復活的雕像，企圖刺殺他。（277）甚至也常想殺掉跟隨她的教會女護士，足以證明她有強烈的毀滅性衝動，惟此性格特徵或人格特質究竟可不可以歸因於魯貝克拒絕她的愛，還是她把自己的罪行投射或轉換的托辭[11]：

　　伊倫妮：　熱情的年輕女人死的時候不是都有這種情形嗎？

　　魯貝克：　你是不是認為這一切都是我的罪過？

　　伊倫妮：　是。

魯貝克： 你的死—用你的話—是我的罪過。

伊倫妮： 我不能不死，這是你的罪過。（257）

　　如就客觀的事實，行為的本身，甚或是魯貝克的主觀認定上都沒有要傷害伊倫妮，他克制了企圖佔有她的性衝動，並將其神聖化、偶像化，成為世上最高貴、純潔、理想女性的代表或典範。但在伊倫妮的主觀感受中，其內在的本性受到了傷害，（258）尤其是她認為「我把我的年輕的靈魂送給了你，送掉那份禮物，我就變成空空洞洞，沒有靈魂的人，我就死在這上頭的」（262）。她這樣的說法是否過份誇大、渲染，甚至太曖昧、抽象？主要的關鍵是她認為脫得一絲不掛，代表完全地順從、降伏，毫無保留地投入整個藝術的創作過程和百分百的愛魯貝克，而且她這樣做不是因為她想創作藝術，她說「在我遇見你之前，並不愛你的藝術，後來我也不愛。」（276）所以在「復活日」雕塑過程中她是為了愛魯貝克奉獻、犧牲，當她赤裸地暴露在藝術家犀利、穿透的眼力下在崇拜者面對偶像炙熱、讚賞的目光中，不斷地攝取、淘空、榨乾了[12]。三、四年下來，把一個熱血的身體，年輕的生命，消溶掉，轉化為一堆不成形、冰冷，粗糙的材料，變成溫潤、活生生的雕像。於是伊倫妮聲稱「她是我們的創造，我們的孩子，你的也是我的」（249）。儘管她和魯貝克沒有合為一體，很失望，尤其是對其自戀性有很大的創傷，但最難以忍受和促使她離開魯貝

克的緣故卻是在復活日雕像完成後，魯貝克不經意的一句話
「伊倫妮我真心感激你，在我，這是一支千金難買的插曲」
（280）。就是這句話，插曲（episode）這個字眼，完全輾碎
了她的自尊心，帶來雙重的傷害，因為她本來把自己想像成為
女主人和那座雕像─他們孩子的母親。因此，對所謂靈魂謀殺
的指控變得證據十足，因為他不只是毀滅掉她的希望、她的夢
想，並且也摧毀她的自我評價和認同[13]。所以，她離開魯貝克，
走得無影無蹤。總括說來，魯貝克禁閉了自己的情慾，沒有侵
犯伊倫妮的肉體，得到性愛的滿足，以朝聖般虔誠的心境，利
用伊倫妮心靈和肉體全心全力的投入，完成了復活日的一座極
精緻、美麗、一塵不染的少女，不沾一絲現世的經驗，醒來時
容光煥發，無需滌除任何醜惡與污穢。（250）這座雕像、藝
術品奠定了魯貝克名利雙收的基礎，但作為模特兒的伊倫妮卻
什麼也沒有得到，完全落空。身心受創、認定自己死去，就像
留下子女過世的母親，正好跟希臘神話中的雕像變活人
（pygmalion）相反。

　　伊倫妮在受到雙重傷害，怨恨地準備離開魯貝克時，也
曾想毀掉雕像，把它砸得粉碎，固然是有些不捨，（254）但
也是因為想到更好的報復方法─切斷其創作的泉源：

**魯貝克：**　使我的生命變成荒漠。

**伊倫妮：**　（突然發怒）這正是我的願望！在你創造了咱

們的獨生子之後，我永遠、永遠不許你再造別
的東西。（275-276）

　　在伊倫妮離開魯貝克幾年後，他的經驗閱歷增加了，人
生的智慧不同了。於是他對重逢的伊倫妮解釋，「在我心目
中，復活日變得複雜，內容不那麼簡單了，在你昂然孤獨站
著的小圓座上，已經沒有餘地足以容納我想添上去的形象
了，……我把親眼看見的人物世態用形象表現出來，我不能
不把這些現象包括進去―我不得不如此，伊倫妮，我把底座
放的又寬又大，我加了一塊曲折破裂的地面，從地面的裂縫
裏，鑽出一大群男男女女，帶著依稀隱約的畜生嘴臉。那些
男女都是我在生活中親眼見過的。」（278）

　　顯然，此時「復活日」的雕像，已從單獨的少女復活轉
變成眾人復活的群像，正如伊倫妮所關心的，兩者的關係如
何？年輕、光芒四射的少女站在群體中央嗎？魯貝克的答覆
是「不完全在中間，我恐怕我把這個人物移到稍微後面一點
兒，你知道，是為了整體的效果，否則就太過壓倒性。」伊
倫妮：我的臉依舊散發著喜悅的光芒。魯貝克：……或許，
稍微柔和些，由於我概念的轉變需要調整。伊倫妮憂慮道：
然後在這個雕像中你把我移到……變成一個背景人物…蒼
白、模糊……一群人中的一個。（她抽出了刀）魯貝克：不
是一個背景人物，最壞稱之為一個中景人物……或者類似那

樣。（278-279）誠然，最初「復活日」的少女雕像為年輕時的魯貝克，按照伊倫妮形象，表現出一個絲毫未受塵世污染，絕對純潔、善良、不帶有半點罪惡的再生女性。她代表的是一種浪漫的、唯美的、非現實的理想。相對地，那群自厚實的、迸裂的地面，鑽出來的男男女女，在肌膚下隱藏著畜生的面孔，都來自魯貝克生活中所認識的人。換言之，它們出自魯貝克所生存的社會環境，既醜惡又真實。所謂復活、再生，只意味著重覆、無法改變，未來不會更好或更壞。表面上看，魯貝克把少女的復活雕像，修改的柔和，黯淡一些，不再容光煥發，與其他人在一起時，並不特別突出，壓倒一切。代表其理想性的降低，轉趨悲觀，但兩者結合起來，是否也意味著現實中有理想、美麗、善良、希望呢？同時，如果復活的少女和地裏爬出來男女或新一代的誕生，各代表一個極端，魯貝克又把他自己，藝術家，詩人也雕進去，他給自己的定位是「……在前景中，一條溪流旁邊—就像這棵一樣—有一個被罪孽壓得站不起來的人，他不能完全離開地殼，我叫他作為了失去生活樂趣而悔恨的人，他坐在那裏把他的手指浸入潺潺的流水裏—想把他們洗乾淨。因為想到他將永遠不能、不能成功，從而非常痛苦，他被折磨得很慘。即令到了地老天荒他也永遠不能贏得自由，達到生命的復活，他必定永遠囚禁在他的地獄中受苦。」（279）

在前景的魯貝克充分發揮了觀察、想像、創造者的優勢

地位，溪流邊不但與現在的動作或情景相重影，而且也形成
區間效果，和其他群眾得以分開。所謂「被罪孽壓得站不起
來，不能完全脫離地殼」恰好介乎少女和群眾之間，雖比不
上純潔無暇，美麗善良的化身，卻又超越半人半獸，醜陋可
怕的群像。他因蹉跎歲月悔恨，自責不已，為壯志未酬，不
朽品沒有完成非常痛苦，墜入地獄，不得自由，不能復活，
即令想洗也洗不乾淨，無可挽救。然而，伊倫妮卻不認同魯
貝克對自己所扮演的角色的界定。她說「因為你軟弱和沒有
擔當，為你所想、所做的每件事找到一堆藉口，你殺了我的
靈魂—然後你走了，並且把你自己塑造成一個不安、悔恨、
贖罪的人物……你想這樣你的舊帳就一筆勾消了。」當然，
魯貝克也提出了辯解「我是個藝術家，伊倫妮，我不會為我
所有的一些人性弱點感到羞恥，你不了解，我生來就是一個
藝術家，除了藝術家我永不可能是別的。」（279-280）魯貝
克在完成「復活日」之少女雕像後，失去了伊倫妮，創造了
復活日的群像，盛名傳播全世界，滿足了其他的慾望—陶尼
慈湖邊蓋別墅，城裏置公館，娶了年輕貌美的妻子梅雅，過
著富足安逸的生活。除了偶而接受有錢人訂製的半身肖像，
表面上酷似本人，其實隱藏著神氣十足的馬面，頑固倔強的
驢嘴，長耳低額的狗頭，臃腫癡肥的豬臉，和粗野的牛臉。
（244）這些有趣、輕薄、諷刺的重影雕像，為他賺進等同他
們身子的黃金。卻不是魯貝克所認定的藝術創作，沒有繆司

帶來的靈感，缺少可供雕塑的模特兒或對象，無法完成任何
作品的藝術家也就不復存在。是故魯貝克的生命過程中就只
有生活，沒有藝術，亦即是其藝術生命死亡。甚至別人對他
的恭維讚美都徒然令他厭煩，毫無意義。（243）至於「復活
日」的雕像內容，是否有所本，爰引、類似、雷同於其他雕
塑。諸如：羅丹（Rodin）之地獄門（The Gates of Hell）[14]、
米開蘭基羅（Michelangelo）未完成的雕塑─甦醒的奴隸（The
Awakening Slave）亦或者是大約 1500 年，由 Luca Signorelli
所繪之壁畫 La Resurrezione della Carne[15] 等等。並非重要關
鍵，一則是文字符號不同於雕刻或繪畫符號所能傳達的情感
與意義，再則劇中所描述之「復活日」這座雕像對不同的人
物有不同的意義，而且應納入戲劇的結構中來理解，有前、
中、後時間向度問題，非依存於空間向度之雕塑品。復按魯
貝克所云因創造復活日之少女形象、結識伊倫妮、經歷三四
年才完成、由於魯貝克的一句千金難買的插曲，促使她傷痛
的離去，自認心靈已死，雖墮落也不在乎。魯貝克在完成復
活日第二階段的群像後，名利雙收，生活富裕卻失去了藝術
的生命。伊倫妮的離去，空虛、淫逸和權勢促使他迎娶了梅
雅，五年的婚姻生活，不但沒有安定下來，反而不停地漂泊
流浪[16]。凡此種種劇中人物命運的轉變，都直接或間接由這座
雕像造成或引起，然而這些事件和改變畢竟是過去的往事，
係屬動作的外延部份，構成故事的背景、設定的情境（given

circumstance）。現在動作的進行是魯貝克和伊倫妮在海濱的溫泉勝地重逢，梅雅邂逅了地主鄉紳琅嘉。固然古往今來有不少戲劇以重要或關鍵性的道具為名，易卜生也想過要用這座雕像為劇名，後來的改變，可能覺得它不足以概括戲劇動作所呈現的主題和意義，所以改成，When We Dead Awaken。

## 參、在我們死者醒來的時候

當魯貝克與伊倫妮重逢後，其內心的世界產生極大的轉變，半對梅雅半對自己說「那是真正我的一次生命的覺醒」（271）。於是他決心放棄充滿陽光，奢侈懶散、無所事是的生活，再回頭鑽進陰寒潮濕的洞裏，跟泥團和石塊攪和、拼鬥、耗盡精力、持續不斷工作，一件接一件的創造，至死方休。（271）甚至表示不能再跟梅雅一起過日子，因為他已經厭倦目前的生活內容，而且梅雅也幫不了他，近乎殘酷地說「……我這兒有一個勃拉墨鎖鎖住的小匣子，我雕塑家的夢想都貯藏在這個匣子裏，然而她失蹤之後，匣子的鎖就叭嗒一聲扣上了。她有鑰匙—可是她把鑰匙帶走了，小梅雅，妳沒有鑰匙。所以匣子裏的東西只能擱著不用，光陰一年年的過去，我沒法子取用匣子裏的珍寶。」（271）倒是梅雅的心胸很豁達、開放、滿不在乎，表示既可與伊倫妮共享魯貝克的財富、榮華，也可以分開，各走各路。認為到時候她自然會找到新天地、新鮮事兒、安身立命之處。擺脫婚姻的枷鎖，重獲自由。（272）當然，這也可能是她對魯貝克已經沒有眷

戀，她曾對琅嘉隱約透露其出身貧寒，就為了魯貝克的富貴
才願意跟他走，嫁給他。原本以為會把她帶到永遠有光明和
太陽山頂上，不料卻被誆進一個陰濕的籠子，籠子裏既沒有
陽光，也沒有新鮮空氣，只是四壁鍍金，排列著許多凝固僵
化的鬼影兒。（290-291）也可能是因為她開始對琅嘉有興趣，
有意展開一段新的戀情。魯貝克提出分手，正適逢其時，合
其心意。不覺得被傷害，甚至自告奮勇告訴伊倫妮，要她去
為魯貝克打開心鎖，促成他們一起談心。梅雅的所作所為、
即令不是驚世駭俗，至少也違背常情常理的反應。

　　梅雅過去不認識伊倫妮，現在也沒什麼興趣了解她，談
不上愛憎之情。聽別人說伊倫妮是個瘋子，在她眼中伊倫妮
像個會走路的大理石雕像，或者說是個沒有生氣的女人，卻
非危險人物。所以，她對伊倫妮的態度始終平和自然。但對
魯貝克而言再見到伊倫妮就像是「復活日」的化身，雕像與
人同一，當年放開她，沒有抓住她，是件愚蠢的傻事，等待
了好多年而不自知。（273）現在他覺察到與伊倫妮的重逢，
彷彿再遇見繆司，找到創作的泉源，重新拾回其藝術的生命。
然而伊倫妮自認為沒能來找魯貝克，因為——

伊倫妮：　我是躺在那兒，睡不醒，一次長長的、深深地，
　　　　　夢總是不醒。

魯貝克：　啊哈！但是現在妳要醒了，伊倫妮！

78

伊倫妮： 我的眼睛仍然睜不開，昏昏沉沉的睡不醒。

魯貝克： 天就要亮了，終將為我們變得明亮，妳會看到的。

伊倫妮： 我絕不相信！

魯貝克： （懇切地）我相信，我知道一定會，我現在再度找到你…

伊倫妮： 活過來了。

魯貝克： 完全變了！

伊倫妮： 只是活過來，但沒有完全變好。（273-274）[17]

　　猶有甚者，伊倫妮認為她處於被監視、不自由的狀態。她對魯貝克訴苦：……我的朋友依然在嚴密的監視我，

魯貝克： 她能嗎？

伊倫妮： （打量四周）能，相信我，她能，無論我走到那兒，都走不出她的視線，（低聲）除非等到一個陽光璀璨的早晨我殺了她。

魯貝克： 妳真要這麼做？

伊倫妮： 非常願意，只要我能做得到。

魯貝克： 為什麼你要這麼做？

伊倫妮： 因為她會施展巫術，（神秘地）你知道，阿諾

德……她把自己變成我的影子。

魯貝克：（試圖安撫她）好，好，我們統統都有，有一
　　　　個影子。

伊倫妮：我是自己的影子，（激動起來）難道你不懂！

魯貝克：（悲傷地）是，是，伊倫妮……我懂。（274）

據此看來，伊倫妮是否精神失常，甚且具有攻擊他人傾
向，她是殺夫殺子，以致被強迫治療，「他們來了把我捆起
來，把我的手綁在背後，然後他們把我放進一個墓穴洞口裝
著鐵欄杆，牆的夾層舖了軟墊，所以走在上面的人誰都聽不
見墓穴傳來的喊叫聲。」（257）甚至，她也指控那個如影隨
形的修女，「她一定找我找了很久了，她要把我逮住，給我
穿上緊身夾克動彈不得，她帶的箱子就有一件，我親眼見過。」
（294）如按其所說內容而論，既具體又清晰，很難說她是無
中生有，純屬虛構。或認定她有被迫害妄想症，同時在劇中
既無旁人指證她說謊，又無客觀事實或物證推翻其說辭，她
自己也沒有承認刻意隱瞞事實真相，如海達・蓋伯樂之戲中
戲的處理方式，[18] 否則。就無法判斷伊倫妮所說的台詞，究竟
那些是真實的、那些是虛假的，所指涉的是客觀的事實，還
是主觀想像，在聽者的解讀上會一片混亂，茫然不知所措。[19]

假如說魯貝克認為與伊倫妮的重逢，是改變其命運的重
大契機。唯有伊倫妮才能打開他心靈的勃拉墨鎖，激起創作

的慾望，恢復其藝術的生命力。然而他的這把心靈之鑰，先是自認已死，或沉睡未醒，即令活過來，但也不像耶穌那樣變容。相反地，伊倫妮再也不是當年的純潔美少女，極有可能像伊倫妮自己的告白，曾做過雜耍場裏的裸女，殺夫殺子的瘋女人，即便是現在也身懷利刃，時時都有殺人的衝動，做出攻擊性的行為。同時，伊倫妮又把她自己的墮落，種種的不是都歸因於魯貝克一手造成，著實讓魯貝克相當內疚、痛苦。當然這也正是伊倫妮所希望的。（275）而魯貝克該如何重建兩人的關係，找回昔日的伊倫妮，其繆司女神？

當他們坐在溪邊企圖恢復昔時情景，把愛找回來：

伊倫妮：……我現在從遙遠的異鄉回到你身邊，阿諾德。
魯貝克：不錯，妳從一個漫無盡頭的旅程歸來。
伊倫妮：回到我夫我主的家。
魯貝克：回到我們的家，我們自己的家，伊倫妮。

看起來像是和好如初，但是一談到他們的孩子─復活日的雕像，立起勃谿、誤解、質疑、怨恨。甚至當伊倫妮認為魯貝克傷害他們的孩子，暗地裏拔刀準備刺殺魯貝克（277），至少讓他兩度在鬼門關上徘徊。（278-279）可能是伊倫妮認定的傷害沒有那麼重大，在可接受的範圍內，再則按照她釋後的解釋為什麼不殺魯貝克的原因：

伊倫妮：　我突然覺得很害怕因為你已經死了，很早、很
　　　　　早就死了。

魯貝克：　死了？

伊倫妮：　死了，像我一樣，我們坐在陶泥慈湖畔，兩個
　　　　　靜靜的屍體，一塊兒玩遊戲。

魯貝克：　我不稱其為死，甚且是妳不明白我的意思。
　　　　　（295）

　　儘管在二度談論他們的孩子的過程中有衝突，魯貝克陷
入生死關頭而不自知，也無法完全認同彼此的觀點，達成共
識。但也讓他們解開了一些往事的結，消除了不少誤會。有
趣的是易卜生沒有安排他們持續追究復活日雕像的話題，轉
移到在溪水上漂流花葉的遊戲。眼前的情景又正與昔日陶泥
慈湖畔同，而且當年他們是在工作一週後，每個星期六都玩
這個遊戲，持續了整個夏天，或多或少帶有儀式性，她摘了
一枝野玫瑰並把它投進溪水裏：

伊倫妮：　看啊！阿諾德，我們的鳥，在水中游。

魯貝克：　什麼樣的鳥？

伊倫妮：　你看不出來嗎？牠們是火鶴，玫瑰紅。

魯貝克：　火鶴不會游，只能玩水。

伊倫妮： 那牠們就不是火鶴，是海鷗。

魯貝克： 對的，牠們是有紅啄的海鷗。（他摘下寬大的綠葉並丟入溪水）現在我把我的船送去追他們了。

伊倫妮： 上面不准有捕鳥者。

魯貝克： 對，不能有捕鳥者。（向她微笑）妳還記得那年夏天我們就像現在一樣坐在陶泥慈湖畔農舍小屋外面的情景？

伊倫妮： 對呀！星期六晚上…在我們做完一星期的工作以後…

魯貝克： 坐火車到湖邊，在那兒消磨整個星期天。

伊倫妮： （以怨恨的眼神瞅著）一段插曲，阿諾德。

魯貝克： （裝作沒聽見）那時你也把做的鳥兒放進溪水中游，他們是蓮花…

伊倫妮： 他們是白天鵝。

魯貝克： 對，我的意思就是天鵝，我記得我還在一隻天鵝身上栓了一張帶有茸毛的大葉子，看樣子像一張牛蒡葉。

伊倫妮： 那一隻變成羅英格倫的船……由天鵝拉著。

魯貝克： 妳多麼喜歡這種遊戲，伊倫妮。

伊倫妮： 我們百玩不厭。

魯貝克： 每一個星期六，我想，整整玩了一個夏天。

伊倫妮： 你說我是天鵝在拉你的船。

魯貝克： 我說過嗎？對，大概是吧！（沉溺在遊戲中）
快看這群海鷗正順流往下游。

伊倫妮： （笑出聲）你的船全都擱淺了。

魯貝克： （往溪裏撒進多的葉子）我手裏有很多船，（他
的眼光盯著樹葉，隨後又丟進不少，停了一會
再說）伊倫妮，我買下了陶泥慈湖畔的農舍小
屋了。（281-282）

　　如果把他們兩個人所玩的遊戲（play or game）與古代的
神話儀式相比，確實有些不同：沒那麼莊嚴隆重，不具標準
化的形式，所謂「動靜語默不可有一毫之慢。」它比較恣肆
任意、隨興，在結構上是鬆散的，也不像古代神話儀式的企
圖心那樣明顯，遊戲本身即其目的和價值，而且只是劇中人
物和他們個人的私事，並非部落或種族共有的大事，但是這
個遊戲所用之物件，進行的過程，代表的意義，非常複雜，
符合其原型（archetype）所具之象徵。

　　在神啟的世界中的生命之樹，其具體共相（coucrete
universal）不僅簡單地用一株樹，甚至只用一朵花或一個果子
做代表或象徵。伊倫妮所摘的玫瑰，在西方的神啟性花卉傳
統中實居首位，正如但丁神曲之天堂篇，仙后第一卷中的聖

喬治都以玫瑰為標記。過去在陶泥慈湖畔所採之蓮花，又是東方宗教神話，文學常用，最具代表者。[20] 緊接著伊倫妮又把植物轉變成動物—由紅鸛或火鶴換成海鷗，再銜接過去記憶中的天鵝。基本上鳥類與生命之樹相連，產生同一，和人類的靈魂一體變形，儘管微妙奧秘仍屬傳統範圍。至於魯貝克所摘的綠樹葉，無論大小、種類、形狀之不同，一概變成船。與鳥同行，在溪流中開航。船乃是人所建造的工具，也是容器（vessel），其航程又是十分貼切的人生比喻。弗萊（Northrop Frye）說「水在傳統上屬於人類生命下的存在範疇，即死亡後的混沌或消溶狀態，或者是說向無機物下的墜落，所以靈魂常常穿越大水或在大水中喪生。在神啟的象徵中，我們有生命之水，即兩次出現在上帝之城。伊甸園朝四個方向流動的河水，宗教儀式的洗禮用水就是它的代表。」[21] 水存在於各種不同狀態、空間、隨時改變、充滿著神秘莫測、攸關生死存亡、意識和潛意識、母性和循環等象徵。其次，在遊戲的航程中，也提到船上不能有捕鳥者（birdcatchers）或獵人（hunters）[22] 和船擱淺的風險。至於陶泥慈湖畔小農舍是伊倫妮和魯貝克過去嚮往的家，現在的別墅乃是魯貝克想邀請伊倫妮同住，未來的希望之家。是故，這場遊戲表面看來並無特殊目的和用意，與前面的嚴肅話題死亡／復活，可能的危機和衝突沒有顯著的關聯性，但實際上不然，它不只是重建了伊倫妮和魯貝克的共同記憶，情感的聯繫，心靈的交流，並且這個遊

戲也具儀式性，進行的是一場變形過程。從植物、動物、礦物（容器）都是神啟意象中最具代表性者，與神的周圍環境相統一，象徵著劇中人物靈魂得到淨化的效果。

此一遊戲或儀式幾乎是連續用了兩次，就在魯貝克懇求伊倫妮和他同住在陶泥慈湖畔的別墅，過著當年創作時的日子，打開其心鎖，但伊倫妮不為所動，自承沒有鑰匙。

> **伊倫妮：**（依然拒絕）空虛的夢！無聊，僵死的夢，我們一起過的日子再也不會復活了。
>
> **魯貝克：**（粗魯地打斷）那就讓我們繼續玩我們的遊戲吧！

伊倫妮也同意，他們就坐下丟樹葉和花瓣到溪水裏，任其漂浮和航行。（283）換言之，魯貝克求懇失敗後，既像以此遊戲來排遣挫折懊惱的情緒，又似借用這個儀式加強效果，等待時機成熟，遂其心願。惟于魯貝克和伊倫妮陷於情感，命運僵局時，梅雅和琅嘉的到來，宣稱要去山上冒險打獵，而且梅雅更是強調她已覺醒，唱出她自己填寫的自由之歌，雖要為魯貝克帶回折翼之鳥做模特兒，但是跟著獵熊人走，分道揚鑣的意味十分明確，再加上琅嘉明目張膽的攜著人家的美眷，粗魯無文地向魯貝克炫燿其勝利的果實，當然是非常強烈的刺激。梅雅的一句「在山上消磨一個美妙的夏

86

夜」引發了魯貝克的艷羨,卻也誘惑了伊倫妮,改變心態:

> 伊倫妮: (突然間,流露出狂野的眼神)你喜歡在山上
> 　　　　過夏夜?跟我在一起?
> 魯貝克: (張開雙臂)當然,當然,來吧!
> 伊倫妮: 我愛,我夫,我主。[23](285)

就在伊倫妮約魯貝克今晚在原地等她一起上山,魯貝克
非常感慨地表示「伊倫妮啊!我們本來可以這樣過日子的,
卻被我們斷送了。」

> 伊倫妮: 唯有在我們已經失去了我們才明白在……(突
> 　　　　然停止講下去)
> 魯貝克: (向她注視追問)在什麼?
> 伊倫妮: 在我們死者醒來的時候。
> 魯貝克: (悲傷地搖頭)然後我們會明白什麼?
> 伊倫妮: 我們會明白我們從來沒活過。[24](285-286)

緊接著襯底的是梅雅所唱的自由之歌,顯然易卜生在此
刻意強調了劇名,所指涉的主題。首先這兩句話是伊倫妮的
感悟,人生智慧,她曾經強調過在復活日雕像完成後,因一

句「美好的插曲」（a delightful episode）而離開魯貝克，並再三自承已死。死亡是生命的劃線和切斷，然後在醒來或復活的時候，領悟到她所失去的是從來沒有活過，某種程度她否定過去的一切。假如是這樣，未來該如何？她沒有說，是不知道？不確定？還是虛無？不可知？但對魯貝克來說有些不同，他坦承在創作過程中，面對一絲不掛的伊倫妮，不是不動心，相反地情慾非常高漲，但對自己能克制性衝動，沒有做出侵犯行為，完成性交，並不後悔，甚至說「至今我仍然認為其中有某些真理。」（259）他只是對復活日的群像，整體完成後，過著名利雙收，奢侈安閒，攜著嬌妻到處遊玩，蹉跎歲月，再沒有創作偉大的作品悔恨不已，內疚神明。在跟伊倫妮重逢後，認為唯有她才能打開其心鎖，給予靈感，找到他的繆司。所以他一方面跟梅雅談判，解脫婚姻的枷鎖，另一方面希望能消除伊倫妮的怨恨打開伊之心結，或者說是讓她復活，一起過著昔日的生活不斷地創作，所不同的是不排除性的婚姻生活。通過變形的儀式性遊戲，和梅雅那一對刺激後，決定一起上山去過美好的夏夜。彷彿一切重新開始，即令有些感傷、迷惘，卻是很清楚地知道自己追求的是什麼，目標是確定的，只是結果成謎。

　　我們在易卜生許多劇本裏都會發現其中隱含著聖經的典故，甚至某些典故、主題一再重現，例如基督耶穌在山上受到魔鬼誘惑的暗示出現在他的四個歷史劇，《布蘭德》

（Brand），《皮爾根特》（Peer Gynt），《皇帝與加利蓮》
（Emperor and Galilean），《傀儡家庭》（A Doll's House），
《國民公敵》（Enemy of the People），以及《海上夫人》（Lady
from the Sea），但沒有一部作品，像在我們的死者醒來的時
候有這麼多暗示在山上受到誘惑的運用。[25] 首先我們來檢視馬
太福音第 4 章第 8-11 節與劇本相比較：魔鬼帶耶穌上了一座
很高的山，把世上萬國和它們的榮華都給他看，魔鬼說「如
果你跪下來拜我，我就把這一切都給你。」耶穌回答「撒旦，
走開！聖經說『要拜主—你的上帝，只可敬奉他。』」於是，
魔鬼離開了耶穌，天使就來伺候他。接著我們也引證伊倫妮
對魯貝克訴說的一段回憶，有著十分類似的文字和情境：

> 伊倫妮： 在一個高得使人頭暈的山頂上，是你把我哄上
> 　　　　去的，你說你帶我上高山，去看全世界的榮華，
> 　　　　只要我（突然住嘴）
>
> 魯貝克： 只要你—？怎麼樣？
>
> 伊倫妮： 我聽了你的話—跟你上高山，到了山上，我跪
> 　　　　在地下，向你頂禮參拜，情願為你服務，（沉
> 　　　　默了一下，又低聲說）那時候，我看見了日出。
> 　　　　（283）

　　做為一個雕刻者，選擇復活日這樣的主題，後來又擁有
教授的頭銜，[26] 幾乎不可能不知道這段典故，有意的引用，遠

大於巧合。同時，兩者表面相似，意義全然不同，魯貝克沒道理使自己扮演撒旦魔鬼的角色。更何況，當年他是先有一個創作的理念，然後找到伊倫妮去扮演一個純潔、高貴、善良的化身，並按其形象來雕塑，且以朝聖的心境為之。[27]伊倫妮絕非做為救世主耶穌的化身或代表，自己也沒有誘惑其墮落。他雖不會法術，卻相信能提昇伊倫妮的層次一到達一個完全不同的境界。或許是他相信藝術有它特殊的魅力和功能，否則他就是欺騙或妄想。惟其結果是他始料未及，伊倫妮沒有因為參與藝術創作過程而熱愛藝術，只是愛上魯貝克，又因為沒有得到相對回應，由於誤解魯貝克憤而離開。自暴自棄心理導致變態，認為做了模特兒，奉獻了青春、活力的生命給藝術，導致她死亡。她是受到魯貝克的誘惑，不能像耶穌一樣拒絕魔鬼而毀滅？魯貝克究竟扮演了上帝？耶穌？還是魔鬼？成就他自己，圖利於己，他表達感恩伊倫妮帶給他千金難買的插曲，大大摧殘她的心，其動機為善，結果為惡，相形之下，實是反諷（irony）。

其次，魯貝克向梅雅求婚時，也有類似的提議或許諾，

梅　雅：你答應把我帶到一座高山上，讓我見識全世界的榮華。

魯貝克：（微微一驚）我也答應過你嗎？

梅　雅：也答應過我？請問你還答應過誰？

魯貝克：（若無其事地）沒有，沒有，我只是想問你，是不是我答應過讓你見識—？

梅　雅：全世界的榮華？是你答應過，你還說，所有的榮華都歸我。

魯貝克：那是我從前用慣的一個比喻。

梅　雅：僅僅是個比喻嗎？

魯貝克：對了，是一句小學生就說的話—從前我想把鄰居的孩子哄出來陪我到樹林裏到山上去玩的時候，常說這種話。

梅　雅：（仔細地看著他）也許你只想哄我出來玩玩吧？

魯貝克：（把這話當笑話撇開）這不也是一種相當有趣的遊戲嗎？梅雅？

梅　雅：（冷冰冰地）我跟你出來？不是專為玩耍的。

魯貝克：不是，不是。

梅　雅：你從來沒有要把我帶到什麼高山上，讓我見識——

魯貝克：（煩惱地）全世界的榮華？對了，我沒有，讓我老實告訴你，小梅雅，你不是真正天生爬山的人。

梅　雅：（竭力克制自己）然而從前你好像認為是。
（244-245）

　　如果魯貝克從小到大，為了央求別人幫助他達到某一目標，慣常使用的語言策略—美麗的謊言。所以，在達到目的之後，就不大記得曾經說過這樣的話，魯貝克這個人的心態可議。同時，如果爬到高山頂上，看到全世界的榮華，並且享有它，只是比喻或標語口號，會隨著人物、時空條件變化其指涉的意義。按照魯貝克娶梅雅為妻，其許諾的美好願景，當指婚姻生活而言。又據魯貝克那時想要放棄藝術的使命，追求安逸的生活，所以，那句「我許諾帶你到一座高山上，讓你見識到全世界的榮華。」（270）跟他對伊倫妮所說的內涵（connotation）不同。而梅雅用一種哀怨表情說「或許你已經帶我上到一座不錯的高山，魯貝克，但是沒有讓我見識到全世界的榮華。」魯貝克用不耐煩的笑聲斥責道「梅雅，你真不知足！永不知足！」（270）還好他沒聽到梅雅對琅嘉所作的評論「既未兌現攀上高峰，沐浴在陽光下，相反地被�íte進陰冷，潮濕的籠子裏，既沒有陽光也沒有新鮮的空氣，或許對她來說，只有鍍金的牆壁，和環繞著鬼影幢幢的石雕。」（290-291）如此不堪，絕非魯貝克所能逆料，也流露出無比的嘲弄。

## 肆、時空所具現之主題層面

　　易卜生對於戲劇動作的發生的地點與主題的契合十分重

視，一方面精心設計舞台空間寫實性格的各種細節，另一方面又使空間具有象徵的意義。本劇既是總結以往的經驗者，在這方面也頗具代表性。第一幕設定在溫泉旅館的外面，在舞台能見主要建築的一部份，公園似的空地有一座噴泉，幾簇老樹與灌木叢林。左舞台，有一座涼亭，幾為長春藤和五葉地錦所覆蓋，亭外置有一桌一椅，背景眺望峽灣的出海口，遠方為岬角和小島，這是一個寧靜、和煦、夏日清晨。從一個海平面，休養生息的地方，和煦陽光，夏日清晨，無論是氣氛與象徵的意義，都適合做個起點，並與後來的發展對比呼應。在百無聊賴中魯貝克和梅雅從眼前的寂靜、倒敘死寂無人上下的火車月台，常在睡眠中的旅程。魯貝克之所以不斷地旅行，是因為他一刻都安定不下來。他對工作的厭倦了，自從“復活日”傑作完成後，就再也沒有真正的創作，換言之，魯貝克的藝術生命力衰退，停滯不前，瀕臨死亡。遇到了伊倫妮，他認為是個轉機，但伊倫妮的外表就像個木乃伊或雕像，自承已死，活著的只是軀體，其精神狀態失常，可能自暴自棄，報復似地殺夫殺子，因瘋狂被監禁，現在正處於療養階段，隨時隨地都有教會的女護士照顧或監視，若與動作外延部份中與魯貝克相遇做模特兒，純真的伊倫妮相比，是墮落了。

第二幕轉換到山中療養區附近，一片無樹荒原，向一個長湖伸展過去，湖對岸聳立著一列山嶺，峰間覆蓋淡青的積

雪。前景的左邊，一道潺潺的溪水分成幾股細流，從一座石壁上瀉下，從荒原上平滑地向右流去，直到看不見為止，沿溪雜列著矮樹，花草和石頭，前景的右邊，有一小丘，丘山有一長石椅，太陽快落山的夏日傍晚。

顯然，易卜生在這個空間的設計上，蘊含著二元對立（binary opposition）又互涵的元素，複雜矛盾的情趣意義。在一大片無樹的荒原—不毛、不育、死地，卻有一條從左到右跨過的溪流，則帶來活力、生機。故沿岸有花草，樹木叢生，也像山頂可能終年積雪不消，但峰間有蒼翠的樹木便得雪色泛青。此地遠比第一幕為高，上昇了不少，卻未達山頂，恰是第三幕的中間位置。時間在傍晚日落，也是半明半暗，轉變之際、吉凶難卜。果然，在這一幕的過程中，四個主要人物的關係變形了。魯貝克與梅雅協議分開，決定各走各路。梅雅與琅嘉一起入山冒險，去打熊，上山或山林的深處，甚或是如魯貝克的推測會變成琅嘉的女人。最起碼的是梅雅認為她脫離牢籠，歡樂地唱自由之歌，未來當然是不確定。魯貝克決定繼續創作，重新拾回失去的藝術生命，並發願要創作至死亡為止；他想要跟伊倫妮（繆司）在一起，但她自承已死或者瘋了，被監禁著。於是魯貝克以悔罪者的角色和心境，向伊倫妮告白其復活日創作的態度、構想、主旨、結構與變化，伊倫妮則以審判者的角色，看魯貝克如何對待那個孩子，甚或是傷害的程度，再決定是否需刺殺魯貝克，她說：

「現在你宣判你自己」（279）[27]。另一方面伊倫妮訴說其奉獻、犧牲、離去的原因，別後的經歷和現在的狀況。或許問題並不在伊倫妮是否復活，而是當他們從長眠、死亡中醒來、活過來的時候，回首前塵俱屬恨事，錯誤，未來又該如何做？怎麼活？第二幕結束時，兩對都決定上山去過他們的夏夜。

第三幕是在荒蕪坼裂的山腰，後方峭壁聳立。右舞台是一列白雪覆蓋的山峰，逐漸隱沒在浮霧裏。左舞台的石坡間，佇立者一間老舊半倒茅屋。大清早，破曉時分，太陽尚未昇起來。

戲劇的動作發生的地點，再度上昇來到山中一塊荒野陡峭的高地。其後則是垂直的斷崖，梅雅看了一眼馬上就頭暈目眩，裹足不前的險地。（292）白雪覆頂的山峰，半倒的茅屋帶有幾分生機。梅雅貶抑它是個豬窩，琅嘉又故意誇大為接待公主的行宮。不過它有可能是琅嘉想要跟梅雅歡好，野合之地，（289）當風暴即將來臨時，更是一線生機的避難所。（294）破曉時分，太陽尚未升起，明喻著開始和不確定。

琅嘉邀約梅雅上山打獵，卻又放開獵犬，打發僕人拉斯去追逐，變成只有他和梅雅在一起。這麼淺薄的把戲，當場被梅雅識破：

梅　雅：你根本胡說，你把狗放出去，不是為牠們著想。

琅　嘉：（依然含笑）那麼，我為什麼放了牠們？你說

給我聽。

梅　　雅：你是想藉此把拉斯打發開，你說，把狗放出去，再叫拉斯把牠們找回來，趁這當口—哼，好體面的行為！

琅　　嘉：趁這當口怎麼樣？

梅　　雅：（截住他的話）沒什麼！

琅　　嘉：（親密的口氣）拉斯找不著他們，你儘管放心，不到時候，拉斯不會帶牠們回來。

梅　　雅：（怒目而視）當然不會！

琅　　嘉：（想要抓住她手臂）你要知道，拉斯—他懂得我的—我的消遣方法。（288）

是故，梅雅斥責他是個羊怪（faun）[28]，點明其淫蕩的心性和行為。琅嘉裝作惱羞成怒掏出栓狗的皮帶說要拴住梅雅。其實從場外（off stage）拉扯地帶戲上場，到魯貝克和其相遇之前的整場戲，琅嘉對梅雅不斷進行糾纏，單單是拉、扯、摟、抱、拴住的言詞，動作就有七次[29]，這還不包括他說的故事中的暗示性言詞。至於邀請梅雅進茅屋時的儀式性的姿態和語言，明示了其性愛的要求：

琅　　嘉：噢，夏天兩個人在裏頭睡一夜，夠舒服的，再不索性就過整整一夏天……（289）

　　梅雅拒絕了這個要求，甚至表示對琅嘉的厭煩，不要再跟他一起打獵，決定下山回旅館。無奈道路太崎嶇危險必須得到琅嘉的幫助，才有可能平安到達山下。琅嘉也卑劣地擺明梅雅處此困境、險地無法離開他，除非選擇死亡（287）[30]。或許這也是梅雅從上場開始就企圖擺脫琅嘉拉扯糾纏，多次帶有性暗示或侵犯的言行舉止，雖被他拒絕、安撫、敷衍過去，並沒有決裂。因為她知道過激的行動，可能更危險，後果更嚴重。同時她依然對琅嘉有幾分情意，所以，在琅嘉表示願做個裁縫師傅修補梅雅破碎的婚姻生活，梅雅不怎麼有信心，或許，下山回到旅館之後就客客氣氣地分手。琅嘉試探詢問梅雅真正的意向：

琅　嘉：你和我，我們能分開嗎？你真的認為我們可以分開？

梅　雅：可以，你知道，你並沒有綁住我。

琅　嘉：我能給你一座城堡。

梅　雅：……或許還有全世界的榮華。

琅　嘉：──座城堡，我說──

梅　雅：不用，謝謝你啦！我的城堡夠了。

琅　嘉：周圍多少里都是漂亮的獵場。

梅　雅：這座城堡裏也有藝術品？

琅　嘉：（慢吞吞地）確實沒有，沒有藝術品，但是⋯⋯

梅　雅：（放心地）那就好。

琅　嘉：那麼，你願意跟我走囉？不管走多久？

梅　雅：有一隻訓練有素的猛禽持續在監視著我。

琅　嘉：（粗野地）我們賞給他一顆子彈，梅雅！打折他的翅膀！

梅　雅：（凝視他片刻，然後用堅定地口吻）那麼來吧，帶我下到深谷去。[31]（291-292）

　　梅雅固然對琅嘉急吼吼、色眯眯的挑逗和糾纏，覺得厭煩，想擺脫離去，但對他的誠意的要求，可能帶給她全然不同於以往的生活。最主要的原因是琅嘉與魯貝克的人格特質、品味、待人接物，迥然有別，南轅北轍。所以，令她動心，決定一試，但在馬上就和魯貝克狹路相逢，她曾猶豫，想要逃避，惟知避無可避時，也就勇敢面對。（292-293）

　　當琅嘉提出警告風暴即將來臨，而且是生死存亡的關頭，對梅雅說「來吧！相信我，把你自己交給到我手裏。」梅雅緊抱著他「如果我能平安下山，真不知道該如何高聲歡唱。」琅嘉摟著梅雅，迅速而小心地爬下峭壁。（294）大難當頭梅雅當著魯貝克的面，公然跟另一個男人親密地走了。固然顯得有些無情，殘酷了點，但是魯貝克也不遑多讓，一

上來，瞄了梅雅一眼，就宣佈「從現在起這位女士和我不打算分開走了。」（293）也一樣沒給梅雅留情面，夠絕夠酷。這或許反映了兩人的婚姻關係，確實已到了名存實亡、非分道揚鑣不可的地步。梅雅的決定，是先已覺醒，擺脫了內在和外在的限制[32]。她和琅嘉一起安全下了山、脫離了卡山和風暴的危險、不受那隻訓練有素的猛禽—魯貝克的監視，解除婚姻的枷鎖，無怪她要高聲歡唱自由之歌。至於她會不會和琅嘉在一起，陷溺於情慾的淵藪則走出本劇之外了。

當琅嘉急忙指著高處的山峰向魯貝克示警：「你沒有看見風暴正在頭上？你沒有聽見風在呼嘯嗎？」魯貝克雖聽到，卻不以為意，「它的響聲就像復活日的前奏曲。」（293）

> 琅　嘉：老兄，那是山頂上吹來的風暴！你看烏雲正在翻滾下降一會兒就像一幅裹屍衾把我們團團圍住！
>
> 伊倫妮：（冷顫）裹屍衾，我認識那種東西。（294）

很顯然，伊倫妮不是對風暴有所畏懼，而是聽到琅嘉的比喻，聯想到她自身經驗中的事物。當梅雅和琅嘉決定趕快下山，勸告他們留在茅屋避難，等待救援，並說必要時會派人強迫他們下去。不料，引起伊倫妮的恐慌，誤以為會有很多人來抓她這個瘋子。在魯貝克安撫無效後，卻激起她的狂

野，準備拔刀相向。接著她把昨天傍晚在溪邊和魯貝克玩漂
流和變形的遊戲，與多年前在陶泥慈湖畔的情景相混淆，在
解釋為什麼不刺殺魯貝克，那是因為她突然覺得他已經死
了，而且死了很久、很久。凡此種種足以顯示伊倫妮心智失
常，在認知上有障礙、被迫害妄想、暴力攻擊傾向、幻覺等。
當然，這並不表示她的言行舉止是沒意義的，相反地，有時
候顯得更真誠，更具穿透力和悲劇性：

> 伊倫妮：　我就是當年從死裏復活一絲不掛站在你面前的
> 　　　　　女人，讓你竭力抗拒的熱烈慾念現在都到那兒
> 　　　　　去了？
>
> 魯貝克：　伊倫妮，我們的愛沒有死。
>
> 伊倫妮：　那種屬於我們塵世生命的愛──美麗、奇妙的塵
> 　　　　　世的生命──神秘莫測的塵世生命──那種愛情在
> 　　　　　我們兩個身上都死了。
>
> 魯貝克：　（熱情地）我告訴你現在我心裏燃燒著像從前
> 　　　　　一樣深的愛！
>
> 伊倫妮：　那我呢？你是不是忘了我現在是誰？
>
> 魯貝克：　不管你是誰，變成什麼樣，我都不在乎，對我
> 　　　　　來說，你依然是我夢寐以求的女人。
>
> 伊倫妮：　我曾經站在旋轉舞台上，一絲不掛的，讓數以
> 　　　　　百計的男人看我的身體──在你看過之後──

魯貝克： 是我逼你踏上旋轉台的……那時候我瞎了眼！
　　　　我把沒有生命的黏土形象看得比生活的幸福和
　　　　愛情更重要。

伊倫妮： （往下看）太遲了，太遲了。

魯貝克： 這些年所發生的事絲毫沒有貶低妳在我眼中的
　　　　地位。

伊倫妮： （抬起頭來）在我眼裏也沒有！（295-296）

　　顯然地，他們對愛情、罪過、救贖、價值種種人生的態
度、感受、判斷根本不同：伊倫妮認為愛情可以像烈火一樣
燃燒起來，但它也會熄滅，沒法子死灰復燃。塵世的愛情是
短暫的，同時有所謂時不可失、機不可緩，稍縱即逝，永不
再來。尤其是人這個生命的主體本身就在不斷改變，不能重
來，不可回逆。是故錯過了，做過的事。無論是對、是錯、
是善是惡，無從否認，也不是別人，或任何外力能夠改變；
魯貝克則不然，他當年為了塑造純潔少女的形象，竭力克制
自己的性衝動，嚴守雕刻家與模特兒的角色分際，沒有合體
之緣。而今他認為把雕塑置於生活和愛情之上是錯的。他在
名利雙收，貪圖安逸生活而買下了梅雅為妻。在其藝術生命
枯萎時與伊倫妮重逢，為了拾回他失落的繆司，毅然決定和
梅雅分手。再度燃起對伊倫妮的希望和熱情，雖然他也對伊
倫妮的墮落感到哀婉，並且自責與內疚，但既然昨日種種已

死，今日事事可新。只要有現在和未來，就應切斷過去，一切重來和復活。同時，魯貝克主觀意志很強，相當自我中心，甚至有把別人作為工具化的傾向。再加上某種程度的積極、樂觀的態度，使得他不顧即將來臨的風暴，非常有信心地張開雙臂，鼓舞著伊倫妮跟他一起去完成他多年來幻想的美夢：

魯貝克：（熱情地環抱住她）讓我們兩個死者痛痛快快地活一回—在我們走進我們的墳墓之前再活一次。

伊倫妮：（喊叫）阿諾德！

魯貝克：但不在昏暗不明的這裏！不在這種令人厭惡濕冷的壽衣包住我們的地方……

伊倫妮：（忘情地）不在，不在這兒，上到光輝燦爛，榮光之中，上到許諾的高峰！

魯貝克：上到那裏我們將舉行我們的婚筵，伊倫妮—我的摯愛！

伊倫妮：（志得意滿）然後太陽自然能照耀著我們，阿諾德。

魯貝克：一切光明的力量都籠罩著我們，即令有黑暗也一樣，（握住她的手）現在你願意跟著我嗎？我天賜的新娘？

伊倫妮：（好像變容了）我歡喜地、情願地跟著你，我

夫我主。

**魯貝克**：（牽著她同行）首先通過迷霧，伊倫妮，然後
——

**伊倫妮**：對，穿過迷霧，然後一直走向朝陽照耀的塔去。
（296-297）

他們果真手挽手，無視於眼前風暴的危險走進迷霧。教
會的女護士出現在左舞台的石坡上，她站定後環顧四周，搜
尋似的，但靜默。山坡底下卻傳來梅雅歡唱著她的自由之歌。
忽然一聲雷鳴似的巨響，雪塊急遽盤旋而下，隱約可見魯貝
克和伊倫妮被裹在雪塊裏打轉，不久就被埋沒了。教會的女
護士張開雙臂，彷彿要接住他們驚叫伊倫妮，默立片刻，望
空劃十字，禱念願汝等平安。

其高潮和結束緊密相連，幾乎沒有什麼間隔距離，難以
區分。這個部分是本劇主題最強烈、清楚，關鍵的呈現，整
個邏輯推演的結論。然而，易卜生非常仔細地經營其所創造
的世界，顧及各方面的平衡，提供各種不同觀點的解釋：

賈克布森（Arnbjørn Jakobsen）說「這部戲劇的結束提供
聖經概念的一個濃縮脈絡，把劇本裏諸多的聖經元素都結合
在此，並經由所有這些暗示，給我們一個狂喜經驗的意象，
至光明、榮華、天賜、合一的提昇。」[33]

上至山頂得到世上的榮華固然有所謂魔鬼的誘惑，但也

有啟示錄中所言,通過最後的審判,就像約翰得到天使的引領並對他說「你來,我要讓你看見新娘,就是羔羊的妻。」「聖靈支配著我,天使把我帶到高山的頂峰上去,讓我由上帝那裏看見,從天上降下來的聖城耶路撒冷,那城充滿上帝的榮光。」(Apocalypse 21.9-10)且不只是聖徒約翰,原本在黑暗的人「自從成為主的信徒,就在光明中。」所以詩裏這樣說「醒過來吧!睡著的人,從死人中起來,基督要光照你們。」(以弗所書 5.8;14)

至於雪崩埋葬了魯貝克和伊倫妮,教會女護士劃十字祝禱「願汝等平安」亦見於耶穌復活後對其門徒說的一句話(Luke 24.36;John 20.19,21,26)[34]。即令三人都愛引聖經的語言典故,但其態度、層次、意義仍有不同。基於修女的身分,處此情境,又無他人在場,所作的儀式性的動作和語言,其虔誠的態度,出自信仰所欲傳達的意義,當屬正統基督教的象徵意涵。而魯貝克和伊倫妮的宗教態度是含混、曖昧的,運用基督教的典故和暗示,只是要說出他們自己所要表達的願景和意義。因此,易卜生得以區隔,建立兩種對立、互涵、複雜的詮釋。

## 五、再生心理：

按照榮格（Carl G. Jung）對於復活（rebirth）的概念分析，約分為五種：

1. 輪迴（metempsychosis）一個人的生命經由不同的形體延續存在於時間的量度裏，反過來看，由不同的化身或代表打斷了生命的序列，佛教為典型的代表。

2. 還魂（reincarnation）此一再生的概念必須隱含著人格的連續性，因此，不論是投胎或化身都能記得過去的存在情形，前世今生都是同一個自我形式，還魂的規則就是在一個人體中再生的意思。

3. 復活（resurrection）這意味著在其死後得到一種重建，有新的元素進來造成他的存在改變，變質或變形都算。既然改變可以是本質的，就表示復活的存有（being）是不同的一個人，或者是非本質，意味著只有一般存在條件的改變。正如基督教所假定的肉體可以復活，在一個高層次裏，它假設死者的復活是從榮光煥發的肉體起來，此俊美的形體，得以進入不朽的領域中。

4. 再生（rebirth，義大利 renovatio，德文 Wiedergeburt）這第四種有比較嚴格的意義，限定為個體生命的超越，有其特殊的風味，整個氛圍暗示更新的意思。甚或是由魔法所帶來的改善，再生可以是存有（being）沒有改變的一種

更新。無論其人格的更新有多少,但其根本的天性未變,只有機能上或人格的一部份,得到矯正,增強或者改良。惟此種再生也有另外一個面向,個體本質轉變,整個再生。這裏所謂更生蘊含著基本天性的改變,也可稱為質變。諸如:我們會發現他由朽壞變成不朽壞的存有,肉體的轉換精神上的存有,凡人變成神聖的存有,此種轉變最著名的典型範例即是耶穌基督的變容與昇天。聖母在其死後會進入天國,並與其肉體相合。

5.　在參與過程中的變形:這最後第五種為間接的再生,並非直接造成變形,而是通過他人的生死歷程。因此,在參與過程中的變形是設想其發生於個體之外,故屬間接地形式。換言之,一個人是見證或參與某種變形儀式,彌撒即屬此類。[35]

顯然,魯貝克和伊倫妮的種種作為係屬第四類,他／她都認為經歷風暴、走出陰霾、爬上山頂、沐浴在陽光下所舉行的神聖婚禮,能得到一種生命的再生。其人格與機能都會更新、增強、矯正。亦即是說個體的生命超越了現存的狀況,甚或是就此達到超凡入聖的境界,變得不朽,則無從得知,因為他們還沒有完成這段旅程就被雪崩所覆蓋。再也沒有機會聽到他們的陳述和心聲的傳達[36],或許這也是一種悲劇之不足吧(Tragery is not Enough)![37]

至於再生的條件,人格特質和心理狀態等問題都非常複

雜難解。榮格首先把它分成兩大類：一是生命的超越，另一個則是主觀的變形。前者分成二種，後者又分為七種。按其分類中的主觀變形裏第一、二種與伊倫妮和魯貝克的情形十分相若。第一種人格的萎縮（diminution of personality）的典型例證為原始人所稱之失魂落魄（loss of soul），有如喪家之犬，無所歸依。法師（medicineman）的工作就是把漂泊的靈魂接回來。常會突然發生但也可能在一般的病痛中顯現。固然現代人的意識狀態是比較穩定，可靠的，但是偶而也會發生類似的情形。只是不叫做失魂落魄。其意識的張力遲滯，肌肉緊繃，無精打采，脾氣惡劣，沮喪不已，一個人變得不再有什麼興致、樂趣，甚至沒有面對工作的勇氣，感覺像是被牽著走。因為一個人的身體沒有那個部分想要動，不再能自由地支配其精力。如其無精打采和意志的癱瘓的情形持續下去會導致整個人格的崩解。是故，其意識失去了統一性，人格的每個部分形成各自為政，脫離了心靈意識的控制。有如局部麻木無感或系統性的失憶或健忘的情況一樣。後者即是眾所週知的歇斯底里機能喪失（hysterical loss of function）現象。[38]abaissement du niveau mental 會導致身心俱疲、身體的病痛、暴烈的情緒、休克，最後會特別有害於一個人自我的信賴感。嚴格說來，它對人格的傷害和影響是全面的。它降低了一個人對自己的信心和積極進取的精神，增加了自我中心的程度，縮小了心理範圍，最終導致負面的人格發展，這

意味著原始人格的虛妄性將會變本加厲。[39]

　　榮格雖無一語道及本劇，但易卜生實早在四十年前，已為此種再生心理學的概念開了先河，通過伊倫妮做了具體的陳述。伊倫妮對魯貝克說「我把我年輕活生生的靈魂給了你，在我離開那兒之後，裏面全部都空了，沒有靈魂，阿諾德，我就死在那上頭。」（I gave you my young living soul. Then I was left standing there. All empty within. Soul-less. That's what I die of, Arnold. P.62）換言之，伊倫妮主觀地認定經過三四年全然犧牲奉獻給魯貝克做模特兒，在復活日的雕像完成後，她反而死去，一句「千金難買的插曲」奪走了靈魂，留下的只是行屍走肉、、木乃伊，其遣詞用語幾乎等同於原始民族所涉的觀念和意義。其次，在伊倫妮離開魯貝克之後，淪落雜耍場的裸露表演，殺夫殘子，瘋狂被囚禁，監護期間身懷利刃，時時有殺人的衝動。凡此種種均屬負面人格的發展，幾乎看不出有什麼積極做為。自認已死當然也全無信心，一度想殺魯貝克卻又認為他早已死在陶泥慈湖畔，現在坐著說話的人只是一對冰冷屍體，顯示出在她的意識中有時空錯亂，真假分不清楚的現象。其人格萎縮的情形已相當嚴重幾近崩解，而魯貝克與其重逢，想要找回從前那個伊倫妮，所扮演的角色即是法師（medincemen）把走失的魂魄召回來。魯貝克的法術和咒語就是爬到山頂，太陽出來了，得到世上所有的榮華。而伊倫妮就像著魔似的恢復信心，奇蹟式的重生。伊倫

妮：（彷彿變容）我高興，願意、我夫、我主。第二幕結尾兩人相約上山時也說了幾乎一模一樣的話（my love, my lord and master）。再其次，易卜生在其草稿中有 "Prof. R. Yes, now. Come, Irene. Before we return home, we will climb to the peak there and look for out over the land and all its glory." [40] 說得不如定稿精簡、洗鍊，但更明白強調回家，讓伊倫妮走失的魂魄有歸宿，是其治癒的方法。只是結果走到死亡之鄉，在悲慘中流露出荒謬感。

　　至於魯貝克的情形比較複雜，在復活日雕像完成使他名利雙收，其人格面（persona）非常成功，但他自己卻認為藝術生命已經枯竭、死亡，所以他焦慮地不斷旅行、流浪、無家可歸。與伊倫妮重逢後，燃起了希望，拾回了繆司，他既告訴梅雅說她沒有打開勃拉墨鎖的鑰匙，除非得到伊倫妮的幫助，才有可能繼續創作，至死方休，這正是榮格再生心理中人格壯大（enlargement of personality）類型。他認為人格起初是少的，而後會增加。基於這個前提有其壯大存在的可能性，至少在生命的前半段，壯大可以從外面添加來達成，只要從外面來的新的生命內容能找到途徑進入人格並被吸收就可以了。[41] 假如藝術的創作是藝術家人格的具現，年青的魯貝克找到完全願意奉獻的伊倫妮，而他又以朝聖虔誠的態度去對待，完成了偉大的創作，但與伊倫妮重逢的魯貝克已是個中老年人，還想如法泡製，再來一次，是否太遲？其法不靈

呢？榮格說「心靈的豐富包含在心靈的容納性中，不在佔有的累積裏，……所以真正的人格增進意指內在根源所流出的一種壯大意識。」[42]換言之，沒有心靈的深度，容納性有限，即令不斷從外面攝取，也是枉然。殘酷地說能力愈大者愈有可能成就其偉大，否則從事困難偉大的工作，也無所裨益，甚至失去更多，散失的更快。同樣地，任何人都是有限的，不是無限，挑戰其自身的極限，都是非常危險的任務。然而就像主基督耶穌本身就是在朽壞的凡體中隱藏了不朽的聖靈的完美象徵。人類的心靈中也有一個長久以來渴望的、偉大的、不朽的一個朋友，他現在真的走出來，擄獲了這個人，勉強他去做一件了不起的事，讓平凡的生命提昇到偉大的人生，同時也就是致命危險的關鍵時刻來臨！按魯貝克從小就會運用語言的魔咒哄鄰居的小孩陪他玩，以上山看榮華成功地驅策伊倫妮做模特兒，讓梅雅嫁給他。甚至也志得意滿地說過「一個人自己覺得在各方面都能自由獨立─心裏想要的東西─這是指一切外界的東西─都能如願到手，這究竟也算是一種快活。」（244）而現在也擺脫了婚姻的羈絆，化解了伊倫妮的心結跟他在一起，以致不顧琅嘉的警告，認為他能夠帶領著伊倫妮走出裹屍衾似的風暴，到達山頂看日出，舉行神聖的婚禮。不幸的是這個一輩子都成功的男人，這一回判斷錯誤從鋼索（tightrope-walking）[43]上跌下來摔斷了脖子，做了個東海黃公虎山行的失敗者。[44]究竟魯貝克有幾分僥倖的

心理盤算，還是明知故犯，自殺的念頭作祟「讓我們兩個死人　當我們沒有再度踏進墳墓之前，痛快地再活一次吧！」（296）勇敢地面對風暴，無懼於死亡的威脅，的確很曖昧，當然這也是易卜生的高明處。回顧總建築師的索爾尼斯（Solness）爬到樓頂在風標上掛花環的危險動作，讓他摔了個粉身碎骨。卜克曼寧願突破禁錮走到外面凍死在雪地，都有異曲同工，相互輝映的效果和意義。魯貝克想攀上頂峰卻被埋藏雪崩之下，尋求超越限制、希望再生，最後失敗。近百年前阿契爾（William Archer）就指出本劇有易卜生自嘲的成分（a piece of self-caricature）[45]，到現在我認為作者的潛意識中流露出生命陷於危險關頭的前兆，但老驥伏櫪志在千里，烈士暮年壯心不已，實在令人動容。人類無法突破老跟死的宿命歸途，能像魯貝克和伊倫妮充滿了信心手挽著手邁步向前，何其壯哉！自由之歌豈不為他們而唱！

## 注釋

1　Cf. James Mcfarlane trans and ed. The Oxford Ibsen Vol.8（London: Oxford University Press, 1977），P.336。

2　Ibid., P.364。

3　Mary Morison, trans and ed. The Correspondence of Henrik Ibsen （New York: Haskell House Publishers Ltd.

1970），P.455。

4　Cf. Michael Meyer, Ibsen （New York: Doubleday, 1971），P.785。

5　See Joan Templeton, Ibsen's Women （New York: Cambridge University Press, 1997），P.302。

6　Carl G. Jung, Four Archetypes trans R.F.C. Hull（London and New York: Routledge Classic 2003），PP.113-114; PP154-155。

7　Cf. Richard Schechner, The Unexpected Visitor in Ibsen's Late Plays, in Ibsen: A Collection of Critical Essays ed Rolf Fjelde （Prentice-Hall, Inc, Englewood Cliffs, N.J. 1965），PP164-168。

8　Carl G. Jung, Man and His Symbols （Dell Publishing 1968），P.163。

9　Michael Meyer, Ibsen （New York: Doubledy & Company, Inc 1971），P.780。

10　Cf. Arnbjørn Jakobsen, Biblical Intertextuality in When We Dead Awaken in ed. Bjørn Hemmer and Vigdis Ystad Contemporary Approaches to Ibsen Vol.9 （Oslo: Scandinavian University Press, 1997），P.69。

11　伊倫妮若要承認自己的墮落和罪行必定會自責，帶來絕大的痛苦，基於心理的自我防衛機能和運作，歸因於魯貝克

所造成,亦即是投射到外界對象身上去,就能減輕其心理的負擔。

12 按姜漢生(Jørgen Dines Johansen)的說法「事實上在藝術家無關心的眼光中伊倫妮感覺像陽物般的和破壞性的凝視,一種邪惡的眼光奪走她的靈魂。」詳見其所撰之 Art is(not)a Woman's Body Art and Sexuality in Ibsen's When We Dead Awaken in ed. Bjørn Hemmer & Vigdis Ystad, Contemporary Approaches to Ibsen Vol.9(Oslo: Scandinavian University Press, 1997),P.123。

13 Ibid, P.110。

14 Daniel Haakonsen: Henrk Ibsen(Mennesket og Kunstneren,Olso 1981)PP.252FF。

15 Cf. Frode Helland, Classicism and Anti-Classicism in Ibsen-with Particular Reference to When We Dead Awaken in ed. Bjørn Hemmer & Vigdis Ystad Contemporary Approaches to Ibsen Vol.9(Oslo: Scandinavian University Press. 1997)。

16 易卜生曾與海伯格(Gunnar Heiberg)爭論過伊倫妮的年齡問題,易卜生先是斷定為二十八歲,海伯格質疑認為至少有四十。後來易卜生在 1900 年二月間寫信承認自己錯,查對筆記,伊倫妮大約四十歲。See The Oxford Ibsen Trans, and ed. James W. Mcfarlane(London: Oxford

University Press, 1977）,Vol.8 P.365。此間特別引用這段
公案的目的在釐清戲劇外延或背景中的一些問題,與戲劇
動作的關聯和意義的探究。假如伊倫妮在二十歲時成為魯
貝克的模特兒,經過三、四年復活日少女的雕像完成後離
去,魯貝克娶梅雅為妻,五年後與伊倫妮重逢,所以伊倫
妮二十八歲。關鍵在復活日整個群像完成究竟是多久?展
出這座雕像就成名?又過了多少年才跟梅雅結婚?有大
約幾年空檔沒有創作什麼?還能盛名不衰,甚至更走紅是
不是有些奇怪?更何況魯貝克又強調伊倫妮帶走了打開
勃拉墨鎖的鑰匙,讓他無法創作,似乎不應該相隔十多
年,戲劇性反而減弱,既然作者設計有些不嚴密,也就不
強作解人了。

17    Irene: Risen.

Rubek: Transfigures!

Irene: Only risen, Arnold. But not transfigured.（274）

易卜生在此可能妾引了耶穌復活變容的典故: "And Was
transfigured before them: and his face did shine as the sun,
and his raiment was white as the light." st. Mattew 17.2 從
而呂健忠就譯作復活和變容,可能是比較精確的譯法,但
對於非基督徒,不知道典故的人來說,反而多了一重障
礙。又按第一幕也有 "Irene: I went into the darkness……
whilst the child stood transfigured in light." （255）意指雕

像活在光明的世界而她卻走進黑暗的死亡世界，第三幕結尾的舞台指示有 "as though transfigured"（297）。

18　見拙著《海達蓋伯樂研究》（台北：秀威 2004）頁 104-114。

19　關於伊倫妮過去的經歷、故事，尤其是其殺夫殘子究竟可不可信，引起專家學者之質疑，請參見 G. Wilson Knight, Ibsen（London: Oliver and Boyd 1962）,PP.100-101 See also Jorgen Dines Johansen, Art is（not）a Woman's Body: Art and Sexuality in Ibsen's When We Dead Awaken, in ed. Bjorn Hemmer & Vigdis Ystad, Contemporary Approaches to Ibsen Vol.9（Oslo: Scandinavian University Press 1997）,P.122。

20　Northrop Frye, Anatomy of Criticism Four Essays 中譯本，陳慧等（天津：百花文藝，1998）頁 162-163。

21　同前註，見該書頁 166。

22　麥克法蘭（James W. McFarlane）譯成捕鳥者（birdcatchers）會比費爾德（Rolf Fjelde）等人翻成獵人（hunters）在此脈絡中貼切些。見 The Oxford Ibsen, Trans and Ed James W. Mcfarlane（London: Oxford University Press. 1977）Vol.8 P.281. See also Ibsen The Complete Major Prose Plays Trans, Rolf Fjelde（New York: A Plume Book 1978）P.1075。

23　關於 Irene: My love, my lord and master.這一句的翻譯

P.275 呂健忠先生愛引《聖經‧馬太福音》的典故,譯成 "我仰慕的主人和老師!" 見易卜生戲劇全集(一)婚姻倫理篇呂健忠譯(台北:左岸文化,2004)頁 379,以及註 49 和註 15,但我認為不必太偏向基督教的釋義,儘可能保持雙面、多義較符合易卜生一貫的風格。

24 顯然易卜生有意藉著伊倫妮之口,陳述了一個完整的命題「唯有在我們死者醒來的時候,才明白我們失去的是從來沒有活過」又因為每個人的遭遇經歷不同,即令覺察到過去一切的錯誤,新的抉擇和做為必然不同,所以,此後四個主要人物間的關係,重新界定,調整互動,演變發展,結果與感受,在第三幕中具體呈現出來。

25 同註 10,見該書頁 70,指出這個母題(motif)在第一幕中有四次,第二幕二次,第三幕為二次,合計八次。

26 劇中並沒有提到魯貝克如何取得教授頭銜的過程,但教授在挪威的社會地位非常高,屬於領導階層。Cf. Edward Beyer, Ibsen: The Man and His work(London: A Condor Book Souvenir Press(E & A)Ltd. 1978)PP.8-9。

27 同註 10,見該書頁 77-78。

28 Faun 亦即是 Pan,為古羅馬之農藝,收穫、豐饒、預言之神。其形象為半人半羊,耳尖,頭上有角,並有山羊的尾巴。既與生育、豐饒有關,自必有強大的性能力,或淫蕩的傳說、聯想,尤其是在鄉民社會生活特別盛傳。梅雅表

面上是斥責琅嘉,但處此情境中反而有挑逗之嫌。

29　我以為性騷擾的言詞和動作視為相同的意義,故將台詞和
舞台指示中的肢體動作都加以計數。

30　琅嘉利用卡山的情勢伸展其色慾之心意,對梅雅糾纏不
已。此等乘人之危的行徑,相當卑劣,人品低下,而梅雅
也不會為貞潔、名譽犧牲性命。不像 Hedda Gabler 甚至
也不同於伊倫妮必要時會拔出武器捍衛自己的原則或價
值。

31　姑且不論山谷是否有什麼性暗示或象徵,梅雅選擇和琅嘉
一起下山到深谷去,而魯貝克和伊倫妮往上爬,要達到許
諾的峰頂,這兩對在地勢上、景觀上,此一平行四邊形,
造成對比和象徵,上下、高低、生死、安全/危險、肉體
/精神,種種對立組所蘊含的意義。Cf. G. Wilson Knight,
Ibsen( Edinburgh and London: Oliver and Boyd, 1962 )P.106

32　梅雅決定放棄她與魯貝克的婚姻,選擇粗野、實際的琅
嘉,也不只是個心理的過程,而且也有一個公開面對社會
的程序。

33　同註 10,引自該書頁 79。

34　Lévi-Strauss 在其大著神話邏輯中分析神話的傳播模式有
如交響樂譜,不是每個元素都被接受者記下來,在傳播的
過程或頻道中受到噪音的干擾,而有遺漏或模糊不清的符
號。是故在解讀神話時,要像聆聽交響樂時,除了跟著主

旋律走之外，還應注意到合聲、對位。按聖經四部福音書中對耶穌基督的事蹟和故事的記載往往就是大同小異，繁簡不盡相同，並列來理解才是正確的方式。

35　See C.G. Jung, Four Archetypes, trans. R.F.C. Hull（London and New York: Classic Routledge 2003）,PP.53-56。

36　榮格認為再生不是任何我們能夠觀察到的一種過程，我們無法秤量或拍攝到它。再生完全超出感官知覺，唯有通過個人的陳述間接地傳達給我們。一個人說他的再生，自稱其再生，滿懷著再生之情，我們接受這種純粹的心理真實。同前註，見該書頁 57。

37　Karl Jaspers, Tragedy is not Enough trans. H.A.T. Reiche etc.（New York: Archon Book 1969）,PP.28-29。

38　同註 35，見該書頁 61-62。

39　Pierre Janet, Les Nevroses. Paris 1909. P.358。

40　The Oxford Ibsen, trans and ed. James W. Mcfarlane Vol.8（London Oxford U.P. 1977）,P.306

41　同註 35，見該書頁 62。

42　Ibid., P.63。

43　Friedrich Nietzsche, the Spake Zarathustra, trans. Thomas Common, revised by Oscar Levy and John L, Beevers. London 1932 P.74。

44 此間將魯貝克比作東海黃公案「黃公少時為術能制蛇御
   虎，秦末有白虎現於東海，黃公以赤刀往厭之，年老力衰，
   術既不能行，遂反為虎所殺。」《西京雜記》卷三。

45 William Archer, Introduction to When We Dead Awaken,
   Originally published in Henrik Ibsen, John Gabriel Borkman,
   Part ll and When We Dead Awaken（New York: Scribner's
   1907）,P.353-58. rpt. In Charles R. Lyons, ed. Critical Essays
   on Henrik Ibsen（Boston: G.K. Hall & Co. 1987），P.36。

戲劇
評論集

# 兩個不同世界的碾玉觀音

## 壹、〈碾玉觀音〉之話本

### 一、著作年代

　　明馮夢龍在其所編:《警世通言》卷八,雖名為〈崔待詔生死冤家〉。但下注:宋人小說題作〈碾玉觀音〉。如馮氏非刻意託古、則必有所據,惟不知其所本,為已刊行之小說,或說話人之底本[1]。

　　按馬幼垣的說法,該篇首「紹興年間」沒有「故宋」、「宋朝」等字樣,文中又稱「臨安府為行在,顯然是南宋人的語氣。況且稱韓世忠維三鎮節度史,咸安郡王。」劉錡為「劉兩府」,楊沂中為「楊和王」,說話的對象,應為市井大眾。若時間相距較遠,這些名稱便不是一般大眾所能理解,因此,這話本和著作年代,應距南宋高宗時代不會很久[2]。而孫述宇除了一一考訂〈碾玉觀音〉裡的名將史料外,並強調作者對上述三個打番人的民族英雄、採取一種崇敬的態度,避而不稱其名。甚至連韓世忠的姓氏,也諱而不提[3]。愈發相信其作者與故事背景的接近性,即令不是南宋高宗第二次改元時期的作品,也不會晚於南宋末年[4]。

　　惟此研究的方法、在運用上有其限制,自稻田尹至韓南

先生均有質疑。[5]更何況胡萬川，曾指出馮夢龍在編輯其《三言》時，對於舊作、從題目、文字、情節內容，都有可能加以修訂、多少已經走樣。[6]如據此來考訂著作年代，就不可靠了。

## 二、版本

關於〈碾玉觀音〉的版本，曾有《京本通俗小說》和《警世通言》兩種版本的說法。[7]惟馬幼垣以為《京本通俗小說》是一部偽書，所收話本全是從馮夢龍所編之《三言》中、抽選出來，略加改動某些詞句，企圖使讀者以為是一部前所未聞的早期宋人話本集，甚且偽造者及可能就是繆荃孫。[8]又經胡萬川詳加比對《警世通言》所流傳版本，發現《京本通俗小說》取自三桂堂本，而三桂堂本則為兼善堂本之翻刻。[9]復按世界書局影印原藏日本之兼善堂本及中央圖書館之三桂堂本，俱有天啟甲子臘月豫章無礙居士序、即一六二四年，為《警世通言》刊行之年代。[10]

## 三、話本之特殊性

說故事與聽故事都是人類本能天性，由口傳而書寫，從業餘變為專職。自有其發展的邏輯和脈絡，惟究竟職業說書人，始於何時何地、已難稽考。[11]而今確知宋時瓦舍勾欄中，已有此行業，且相當興盛，[12]甚至依擅長分科了。[13]說書人除了在

瓦舍勾欄裡營生外，也到酒樓茶肆中宣講。[14]受邀至私人宅第者有之，到宮廷獻藝者亦不乏其例。[15]儘管他們受到社會各階層的喜愛，卻沒有贏得尊敬，評價不高，「視為小道、君子弗為也。」[16]是娛樂，無關乎千秋大業。幾與諸色藝人同屬賤民之列。再加上，說書人開講的現場中，所面對的觀眾，以市井小民為主，甚至多半是文盲。自然成為下層社會，被統治，受迫害的弱勢族群代言人。故話本傳達的「是一個特定時空中的集體、匿名的聲音。其源頭正式一般人知識的總和。」[17]

固然，說書人是否擁有底本，或者是什麼樣子的稿本，未有定論。[18]但在其講述時，不太可能照本宣科，至少包含了相當多的即興創作。或許正如醉翁談錄所云：

「夫小說者，雖為末學，尤務多聞，非庸常淺識之流，有博覽該通之理。幼習太平廣記，長攻歷代史書。煙粉其傳、素蘊胸次之間;風月須知、只在唇吻之上。夷堅志無有不覽,琇瑩集所載皆通。動哨、中哨、莫非東山笑林;引倅、底倅,須還綠窗新話。論才詞有歐、蘇、黃、陳佳句；說古詩李、杜、韓、柳篇章……只憑三寸舌，褒貶是非；略嘓萬餘言，講論古今。」[19]

反之，全然是天馬行空式的即興表演，也不太可能。如就現今話本而言，其傳播模式和多重語意層次，可會成下列一表：[20]

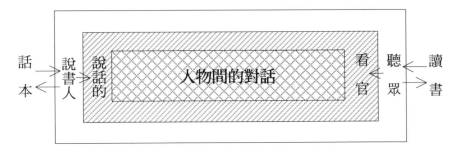

話本以書寫的文字流傳給知識分子閱讀，而說書人以其
獨特聲腔、語調、姿態、動作、表情、講給現場的觀眾聽。
但無論是話本或說書又都設定了一個敘述架構－說話者與看
官，時隱時現地調整距離，讓讀者或觀眾適時進入參與虛擬
的世界，或退出冷眼旁觀，人物的言行舉止。

## 四、悲劇性

〈碾玉觀音〉的話本作者，以其特殊的傳播模式，呈現
了南宋時期的社會結構、制度、階級與意識形態；個人自由
意志與倫理道德、法律等規範，自覺或不自覺地衝突，再其
複雜的語意網絡中，流露出不滿和控訴，但又無可奈何妥協
和讓步，保留了主題的曖昧性。即所謂「咸安王捺不下烈火
性，郭排軍禁不住閒瞌牙，璩秀娘捨不得生眷屬，崔待詔撇
不脫鬼冤家。」[21]

案秀秀本事璩家莊裱舖的女兒，為遊春的咸安郡王看
中，命虞侯與璩公商談：

「……虞侯問『小娘子貴庚』待詔應道『一十八歲』，
再問『小娘子如今要嫁人，卻是趨奉官員？』待詔道『老
拙家寒，那討錢來嫁人。將來也只是獻與官員府第。』
虞侯道『小娘子，有甚本事』原來這女兒會繡作。虞侯
道：『府中正要尋一個繡作的人，老丈何不獻與郡王。』
璩公歸去，與婆婆說了，到明日寫一紙獻狀，獻來府中，
郡王給予身價，因此取名秀秀養娘。」[22]

經過這樣的程序和儀式，秀秀成了咸安郡王的奴婢，「身
繫於主」。「同於資財」，甚至有所謂「奴婢賤人律比畜產。」
所生子女、世世代代為奴為婢。[23] 按瞿同祖所云：「女婢、一
般的習慣只收到出嫁為止，到適當年齡便遣嫁之，同時除她
的奴籍。但有時則不遣嫁，而為招配，通常是於男奴中則一
為之夫，有時則另行招配，這樣女婢的不自由，便永不解除。」
[24] 無論如何奴婢的身體屬於主家，絕對沒有婚姻的自主權，雖
其生身父母兄長，亦無權過問。是故，咸安郡王也曾當眾對
崔寧許諾道「待秀秀滿日，把來嫁與你。」崔寧拜謝。顯然
依循當時的法律習慣行事，但時間未到，沒有正式的婚姻儀
式，算不得夫妻關係。

當郡王府失火時，崔寧和秀秀逃出府後，一起私奔到二
千里外的潭州，才安心居住。換言之，秀秀和崔寧明知與禮
法不合，仍試圖僥倖脫罪。

一年後，崔寧被郡王府的郭排軍發現，雖央求郭立代為

掩飾，仍然稟告咸安郡王知道。以致臨安府派人緝捕了崔寧和秀秀，交給郡王處置。背主潛逃，罪名不輕。[25] 私自苟合，視同姦盜。[26] 非但婚姻無效，受刑懲誡後，婢女還歸主人所有，奴僕之父母如知情，亦有罪。[27]

　　咸安郡王按不住烈火性，本想立即砍殺崔寧和秀秀，但為其夫人勸阻，「郡王，這裡帝輦之下，不比邊庭上面，若有罪過，只消解去臨安府施行，如何胡亂凱得人」，郡王聽說道：「叵耐這兩個畜生逃走，今日提將來，我惱了，如何不凱？既然夫人來勸，且提秀秀入府花園去，把崔寧解去臨安府斷治。」[28] 結果，秀秀被打殺了，埋在後花園，崔寧被罪杖，發遣建康府居住。由於秀秀是郡王府的奴婢，仆責奴婢原是主人當然的權利，即使因此致死，只要事出無心，並非故意毆死，便可不負責任。[29] 更何況秀秀有罪，告官而殺之，即可無罪。[30] 但崔寧不同，雖是郡王門下碾玉待詔，後因雕觀音像、引得龍顏大悅，由臨安府支給俸祿。最多是與郡王存有雇庸之契約關係，絕非主奴可比。更何況，碾玉待詔，係屬士農工商良民中的工，比不上官吏階層，卻高於奴僕娼優等賤民。[31] 因此，崔寧有罪，應由官府懲治，郡王亦無權處罰，若擅殺，其罪非輕。

　　凡此種種均可看出話本的人物行為，或說書人和話本的作者敘述，是按照當代的法律、道德規範進行的，有其社會邏輯性和必然性。換言之，崔寧和秀秀處在一個根深蒂固的封

建社會裡，受到不平等的壓迫、不自由的婚姻限制，想要滿足基本的情慾，追求一個凡俗的幸福，而不可得，甚至招來殺身之禍。其衝突與不幸的原因，根植於特定社會邏輯演繹的結果，是該社會對崔寧和秀秀的裁判，認定他們有過失。[32]一旦社會變遷，問題就有可能不存在，其人之不幸，應不致於發生在我們今天的社會。

其次，在崔寧和秀秀的命運轉變過程中，也包含了意外和偶然的因素。正如樂蘅軍所言：「秀秀之被帶進人生劇場，純因郡王的偶一探頭，偶見刺繡動念……皇帝賜下團花戰袍，亦無因果前導，王府遺漏（失火）自是偶發事件，撞見偷攜珠寶逃亡的偏是崔寧，這當然並非預先計算，只是時間上偶然的巧合，否則秀秀的珠寶與誰人分享還難說。以後崔、秀小心避居遠地，以為就此逃開了命運的監視。然而，鷓鴣詞之寫作，雖我不聞：咸安主之慷慨、干卿底事，而都織成偶然之網罟。再加又是一個不早不晚的，假郭排軍魯莽之手，遂成其命運的捕捉。」[33]既然它的發展與轉變不是建立在事件本身的必然或蓋然的因果關聯上，也不是出之人物的抉擇，與性格無涉，其幸與不幸，全憑機運，即令列入廣義的悲劇範疇，卻更接近傳奇劇（melodrama）的性質。[34]

或許，就因為崔寧和秀秀在現實環境中，或真實人生裡註定是挫敗的，被毀滅的，了無希望的。說書人或話本的作者，為了滿足那些市井小民、弱勢族群，建立一點生命的信

心，根據他們的知識信仰，尤其是民俗背景、塑造了秀秀的鬼魂角色，持續存在，超越死亡的限制。

在一般的民俗信仰中，眾生必死，「人死曰鬼」[35] 如係自然死亡，則視為福，所謂善終。且按一定之安葬模式，使「鬼有所歸，乃不為厲。」[36] 反之，由於外力介入，意外地剝奪了生命，所謂凶死。因其心有未甘，捨不得其所愛，放不過其所恨。從而作祟，又未經安葬儀式，切斷其與塵世之關聯，其魂魄無所依憑，無所歸，則為淫厲。此種假設邏輯，經常呈現於民俗傳統所衍生之小說戲曲中。[37] 故碾玉觀音話本，也不例外，秀秀被打殺，不得善終。草草掩埋在郡王府的後花園裡，未曾安排任何儀式來消除，且未能了斷情愛仇怨，因而作祟。

同理、璩公、璩婆，在得知女兒被活捉，求助無門，跳河自盡。既然心有所念，故與其女兒女婿一起生活。直到秀秀戲耍了郭排軍，讓崔寧得知真相，於是她對崔寧說：「我因為你，喫郡王打死了，埋在後花園裡，卻恨郭排軍多口，今日已報了冤讎，郡王已將她打了五十背花棒。如今知道我是鬼，容身不得了。」雙手揪住崔寧，叫得一聲，匹然倒地。[38]

這樣的發展和結局，果真清算了恩怨情仇？符合了果報觀？其實不然，打殺秀秀，導致璩公、璩婆無辜死亡的正是咸安郡王，卻絲毫無損，穩如泰山。是出自說書人，對這位抗金的民族英雄尊敬？或有所顧忌？還是郡王爺的氣勢太強，鬼魅也不敢攖其鋒？[39] 在封建體制下，被統治、迫害已變

成習慣、相反地認同，產生了斯德哥摩爾症候群？亦或者是面對一個握有生殺予奪之大權，封建體系的具體代表，無可奈何地僅懲罰其爪牙郭排軍，在控訴無門，反抗挫敗中，求取一點精神慰藉，多少有些阿Q的味道？

總之，在碾玉觀音話本中一方面呈現崔寧和秀秀為了情愛，追求凡俗的幸福，不惜面對封建體系中的各種社會控制，並且在無情的命運作弄下，造成不幸，甚至牽連無辜。其悲劇的原因，主要是外在的，乃是特定社會邏輯演繹結果。且藉著鬼魂的作祟，超越現實和束縛，強調了不滅的情愛力量，甚至也懲罰了多事失信的郭排軍，但另外一方面又無損於咸安郡王的形象與威儀、與不公平、不合理的社會制裁妥協，對當代的社會秩序並未造成衝擊和破壞。故比較接波哀爾（Augusto Boal）所謂之悲劇高壓體系(Coercive system of Tragedy)。按其體系的結構，可以千變萬化，基本工作不變，淨化所有反社會的元素，亦即是說這個體系的功能為減少、撫慰、滿足、剔除所有破壞平衡的成份或事物，當然，包括所有革命，改變的原動力。同時，它又設計抑制個體，促使他配合既存的社會秩序。所以，它適用於革命之前，之後，但從不是其間。[40]

同樣地在〈碾玉觀音〉話本中，雖凸顯了階級意識形態間的衝突，小市民受壓迫，求訴無門之悲慘境遇，但無推翻舊有社會結構，鼓吹革命之意。鬼魂是超越現實，卻又不是復仇女神。宋朝先亡於金，在亡與元，絕不是社會革命。

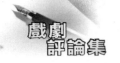

## 貳、《碾玉觀音》之劇本

### 一、材料之選擇與觀點：

眾人皆知，絕大多數的希臘悲劇，取材於神話與傳說。莎士比亞的戲劇幾乎都有所本，在中國戲劇更是一個普遍現象。但是對一個真正的創作者來說，根本沒有一個已知或既存的故事。他必定會去發掘那些材料的潛能、賦予新鮮的情趣和意義。[41]

正如姚一葦先生所說的：「任何神話、傳說、歷史的事件，甚至前人的作品，都可以成為戲劇的題材。問題是你裝進了什麼，或者說有沒有裝進你自己。就像裝酒的瓶子一樣，可以是現成的，但是裡面的酒，必要是自己釀的，即使釀出的酸酒，也許有人不嫌他酸呢？」[42]他對《碾玉觀音》劇本創作過程與觀點，做了如此的剖白「五十六年，我開始寫『碾玉觀音』這個故事在我心中蘊藏了許多年，開始時係作為一個電影的題材，講給藝專的幾位同學聽，希望有人將它寫成一個電影劇本。經過了許多年來，未有人動筆。於是我將它已舞台劇的形式來表現。此劇雖然根據的是宋人小說，但是我作了徹底的改變，從鬼的世界轉化為人的世界，更把崔寧提升到藝術家的境界。」[43]並說「……我寫《碾玉觀音》的時候，不敢期望會有人演出它，只要有人讀它就成，因為戲劇也是文學的一種」。[44]

　　顯然地，劇本與話本不祇是模擬樣式不同而已，劇作者強調只想借助宋人小說這個框子與酒瓶，傳達他自己的所思所感，非常個人化的觀點，甚至沒有強烈的劇場訴求，不排除流於書齋劇的可能性，純粹為了滿足個人的創作衝動罷了。與話本的創作完全不同，他們是匿名的、集體的、職業的，為了於樂觀瓦舍勾欄裡的市井小民而開講，傳達的低下階層、弱勢族群的心聲，符合民俗傳統的思想觀念。

## 二、時空處理方式：

　　作者在第一幕的舞台指示中界定，「是一個半象徵的舞台，用幾件簡單的道具表現出一間富貴人家的後廳，正中有一張長供桌，桌上置一尺多高的觀音像，其旁燃著兩枝巨燭。長條桌前擺著幾張椅子和一張圓桌。

　　有幾處出入口：後方偏左的通大廳：左方的通花園：右前方的臥室：右後方的通樓上。可用門簾之屬或僅作象徵性的表示。」[45]事實上，舞台劇極少設定在現實生活的空間中演出的。這跟電影不同，其空間符號的建構從肖像性（icon）之類似到象徵性之抽象，兩者之間有不同的程度變化。[46]所謂「半象徵」或「半抽象」意指選擇某些真實的外貌用來代表一個特定的空間。[47]傢俱（furniture）或大道具（set properties）可移動卻不常移動之物件，所形成之半固定空間（semi-fixed feature），來代替建築物之固定空間（fix-feature）。[48]為傢俱與屋宇連接，

因果相承，得以轉喻（metonymy），[49] 用門簾來代替門戶：是以部份代表全體，相當於修辭學中的舉隅法（synecodche）。[50]

其次，舞台之陳設（decoration）或道具，所形成之空間，除了具備實用的功能（symbolic function）。[51] 換言之，此一空間的意義，不是固定的，而是多義的，不祇是一般的而且是特殊的，會隨著人物、動作轉變、因牽涉文化和認知等各層面，所以稱其為象徵的。[52] 正如作者所強調的用幾件簡單的道具，不祇是要讓人看出它是一個「後廳」，而且要是「富貴的」。它代表居室主人的社會地位高於常人，甚至在幕啟時，用四個丫環以歌舞來襯托王府的氣派。[53] 富貴／貧賤正式關鍵所在，這便得韓郡王無法接受有小聰明，不能成大事業的崔寧，做他們的女婿。[54] 為了防止崔寧和秀秀的來往，趕走了崔寧，進而導致崔、秀離開王府。

把一尺多高的玉觀音，放在正中長條供桌上，因位置最顯著，自然形成注意的焦點，得到最多的強調。觀音像自是代表佛教信仰，[55] 但從韓郡王口中得知，是因太后娘娘長齋信佛，故於其花甲壽誕，進獻觀音賀壽。至此觀音像的意義轉換成郡王對太后表崇敬的心意，又從賞賜崔寧一千兩銀子以酬其雕刻之功，可見郡王的重視程度。由於觀音雕的太像秀秀，除了崔寧之外，王府上下都解讀成真情流露，與秀秀的戀情曝光，從而招禍。惟對崔寧而言，是創作完成一件藝術品。與情愛無關，至少不是有意，自覺的表現。[56]

　　第二幕之舞台空間處理方法和風格與第一幕相類：「一間簡陋的碾玉作坊，正後方是開著大門，門後是櫃台和過道、櫃台後有一個架子、擺著幾件玉器，櫃台裡滿了碾玉的工作器具。櫃台外擺著兩把椅子和茶几。左後方有門通內室。」[57] 陳設雖然簡略，卻不失去碾玉坊的功能和意義。從一座玉觀音演變成碾玉坊，暗示了崔寧的境遇轉換，由興趣、自由的創作，成為職業、討生活的工作，而秀秀也從王府逃出來，處身於「行人來去匆匆，叫賣聲此起彼落。」[58] 喧囂的鬧市之中，由千金小姐變成隱姓埋名的碾玉匠的妻子。空間的轉換，不祇是戲劇動作發生的地點不同，外在環境變化而已，還有內在、深層的意義。

　　同樣地，我們看到第三幕第一場，秀秀在度居於「……一個富貴人家的別院，簾箔深垂。正中有門通花園，左右各有門通臥室。中間置一書桌，書桌上文房四寶齊備，旁有椅子數張。」[59] 或多或少可以得知她的社會地位又恢復到第一幕的狀態，其社會存有（Social Being），導致意識形態的改變。因此雙目失明，衣衫襤褸，乞丐似的崔寧，如何見容於這樣的家庭環境？第二場強調室內擺設略有改變，變成一個臨時的碾玉坊。[60] 亦即是說其空間的符號呈現出矛盾和吊詭的意義，是也不是別院／碾玉坊。崔寧和秀秀等人間的關係、情感、認知各方面也都呈現出複雜的對立，諸如：不知／知道，陌生人／一家人、團圓／永別，平靜／哀悼等，並隨著戲劇

的進行產生不同的意義和情緒變化。

　　至於時間的因素，作者僅提示「第一幕為一個初夏的薄暮，第二幕距前幕二年後的一早晨、第三幕，第一場：前幕十三年後的一個晚上，第二場：前場二個月後的一個午夜。」[61] 卻不肯定哪一個朝代。如從其台詞和潛台詞來觀察：首先，無論是遣詞用字，語法結構都與話本不同，事實上，金元市語早已變遷，很難活到今天，至於宋詞、元曲等詩文形式，雖然流傳至今，但作者無意採取。[62] 相反地，劇中用的是白話文、新式標點符號和自創的詩文體例，係屬現代社會取向。[63] 惟劇中人物之稱謂，如太后，郡王爺、小姐、丫環、少爺等，顯然不合乎現代。又按崔寧和秀秀之婚姻，沒有自主權，甚至擔憂崔寧會被郡王處死，種種禮法限制，則屬傳統社會者。[64] 總括來說，劇本的時代背景，是混和的，雙重的：有傳統社會的、歷史的；但又不是特定時空的，也具有現代社會特色者，甚至可說是刻意保持的某種不確定和曖昧性。

　　全劇分成三幕四場，整個戲劇時間採順序向未來延伸、前後雖歷經十五年又兩個月。但實際上，在崔寧和秀秀的人生經歷中，只截取了四個點：第一幕是因崔寧雕了玉觀音，洩漏了它與秀秀的情感，被郡王趕走，卻促使秀秀的私奔。第二幕，崔寧所碾之玉器留有郡王府的字樣，以致被郭管家找到，秀秀為免崔寧受害，忍痛重返。第三幕第一場盲目的崔寧雪地吹簫，雖為秀秀所救，卻不相認。第二場崔寧在完

成最後一座玉觀音，安詳死去。簡言之，私奔、生離、重逢與死別。每一點都是重大轉變與抉擇，也都是危機與衝突的，其空間雖經壓縮，卻也轉換。基本上，戲劇的時空處理風貌為延展型。[65]

## 三、人物性格

首先要談的是劇作者改變了話本中的人際關係。秀秀成了韓郡王的獨生女兒、崔寧乃是郡王夫人遠房姪兒，自幼跟著姑媽長大，與秀秀為青梅竹馬的姑表親。與話本中的養娘和待詔，截然不同，沒有階級對立的問題。至於韓郡王是否為咸安郡王韓世忠，並不明確，作者經由秀秀的獨白透露：「我的父親出自貧苦的家庭，我的母親更是污泥中出身。他們用自己的手創造自己的命運，他們用自己血汗開拓自己的前程。」暗示了一些線索，似與傳說中韓世忠、梁紅玉身世吻合。[66]

戲分最重、最複雜的角色，當然是秀秀，她歷經少女、少婦與中年婦女三個不同的人生階段、扮演王爺獨生女、碾玉匠的妻子，與母親三重身份和角色，每一階段、每一種身份都會有不同的想法和做法。[67]從而我們看到不斷改變的秀秀。在第一幕中秀秀慧黠地避開進宮拜壽與崔寧相會，為了情愛，不惜放棄一切的榮華富貴、名節與親情、不計後果、主動、果決地跟崔寧離家出走，認為只有按照自己的意志過活才是幸福。儘管兩年來，秀秀過著栖栖皇皇、慌不擇路的

日子，但她絲毫沒有抱怨，勇敢地面對困頓卻興奮地為一些不相干的事情忙碌、樂善好施、典當財物，到了不顧生活的程度。可是在面對追蹤而來的郭管家，卻十分冷靜地剖陳利害，讓他放過崔寧，獨自重返王府。

崔　寧：……要走一起。

秀　秀：不行、不行。

崔　寧：為什麼？

秀　秀：你不知道我爸的脾氣，你不知道？

崔　寧：我－我知道，要死一塊兒死。

秀　秀：不可以的，你聽我的，寧哥，你聽我的。

崔　寧：我不能讓你一個人走！

秀　秀：寧哥，不能這樣說，只要我們活著，活在這個
　　　　世界上，我們－我們還會有希望的。

崔　寧：你走了，我還能希望什麼？

秀　秀：我們一定得有希望。

崔　寧：希望，希望什麼？

秀　秀：希望我們有一天重聚。[68]

相形之下，秀秀對情感的處理態度，不但有別與其少女時代，而且比崔寧冷靜、理性得多。

136

按第三幕的舞台指示「秀秀著一身黑服，十三年的歲月在她的容顏上，精神上以及性格上都發生極大的變化。」[69]是故，在佃農交不出租的時候，秀秀卻對郭管家說：「……你別幫他們說話，這兒的縣太爺是老爺的門生，受過咱們家的恩惠，明兒你去找她，把這些東西給抓幾個，讓他們知道一點厲害，知道婦道人家也不是好欺負的。」[70]與第三幕中樂善好施的秀秀，簡直判若兩人。更強烈地是在她面對饑寒交迫，雙目失明的崔寧，卻只願意照顧他，不肯跟他相認。如此大的轉變，近乎冷酷的態度，讓郭立和冬梅都有所不解：

冬　梅：　為什要隱瞞著？
秀　秀：　為了孩子，你知道嗎？[71]

或許作者也覺得說服力不夠，就借用一個典故來解釋：大意是說當魏武子神智清明時，命其子顆，在其死後，遣嫁嬖妾。但在他病重，心智昏亂之際，卻要愛妾殉葬。前者代表一種理性、創造性的愛，後者則流露出一種激情（passion）毀滅性的愛。[72]也就暗示了秀秀的私奔和不認都是為了愛。凡此種種都是秀秀性格中的轉變部份。至於作者強調秀秀也有不變的部份：「她的任性、果斷、堅強和意志力、以及她的勇敢、機智、善良和高貴。」[73]在劇中的表現就顯得隱而不彰了。不過，總括說來，無論就社會地位和性格強度上，秀秀都超

越一般水平，較吾人為優，或者崇高，為悲劇人物。

反觀話本中的秀秀，為裱褙舖的女兒，賣身王府為婢，乘著火災混亂之際。偷盜珠寶逃走，要脅崔寧與其苟合、私奔至外地做夫妻。央求郭排軍隱瞞實情，不要稟告王爺、一切做為智計，係屬平凡的小人物，甚至在一般水平之下。固然其冤魂作祟、超越現實、彰顯了愛的力量，但未推向極致，化為復仇女神，僅對王府構成騷擾而已。或許基於話本篇幅極短，且係職業書場取悅小市民者，並不適合對人物內心做太多細膩的描述、璩秀秀的性格，相當單純，缺乏深度。

咸安郡王為了報答朝廷賞賜團花戰袍，去府庫裡尋出一塊透明的羊脂美玉，叫門下碾玉待詔來問：「這塊堪做什麼？」……崔寧對郡王道：「告恩主，這塊玉上尖下圓，甚是不好，只好碾一個南海觀音。」[74] 可見崔寧頗具獨到的眼光才慧，果然他所碾的玉觀音，受到皇帝賞賜，後來觀音像上的玉鈴兒毀損，也由他修復。再度遭遇官家，令他在行在居住。在潭州或建康府所開的碾玉舖，都能安身立命，至少是個稱職的碾玉匠，無庸置疑。崔寧雖對秀秀有意，卻無逾越禮法之心，主要受到秀秀的要脅唆擺才私奔，是故公堂受審所供亦屬實情，不敢、不願承擔更大的過失和責任。發遣建康府再遇秀秀（已死為鬼），不敢搭理。直到秀秀偽稱受責被逐，才安心同行。面對郭排軍的失信，竟無一語責備。得知秀秀為鬼時，崔寧道：「告姐姐，饒我性命！」再三顯示人性負面，

無論社會地位和性格意志強度均屬一般，或為低下。

劇本中的崔寧在韓夫人的眼中「從小就沒個志氣，既不好好讀書上進，又不好好做點事，鎮日裡塗塗抹抹、吹吹唱唱、雕刻個什麼混日子。」[75] 不符合傳統社會的主流價值，受到貶謫。猶有甚者，崔寧為了謀生開設碾玉鋪子時，卻不能如期交貨給顧客，一半原因是忘了，一半是不想做，而他想做的，是其有所思有所感，甚或是從來沒有人做過的東西。然而他所做的，不媚俗，不為一般人所接受，沒有市場價值，維持不了生計，是職場中的失敗者，比不上話本中的崔寧所扮演的角色－碾玉匠。

雖然，韓夫人也說過崔寧人長得標緻，玩耍的事兒件件精，頗討女孩子的歡心。但事實上，他不善表達，當秀秀以為他所雕的玉觀音有其影子，代表著情感關聯，卻被他否定，連一句善意謊言也不會說。在他被逐離王府，與秀秀相見時，目的祇是話別。即令秀秀提出一起走，他也猶疑不決，不敢承擔，也與話本的崔寧態度相似。實際上，是因為他認為不可能帶給秀秀幸福的生活，甚至在私奔的期間，秘密地希望秀秀被找回去。可是，一但成為事實，崔寧卻又無法接受，而有毀滅性的衝動，非常情緒化的表現。尤其在他想到他們的孩子的時候，自怨自艾：

崔　寧：（昏亂地）我是個沒有用的人，我不能保護自己
　　　　的妻子，更不能保護自己的孩子，假如他是個
　　　　男的，你不要讓他像我。

秀　秀：不要這樣說，這不能怪你。

崔　寧：（狂亂地）不要像我這個廢物，不要像我這個廢
　　　　物。[76]

　　因此，無論就主、客觀而言，崔寧所扮演的情人、丈夫、
父親的角色或人格面（persona）[77]都有缺失，並不成功。至於
十三年後的崔寧，不但雙目已盲，而且幾乎淪為乞丐，如不
被秀秀搭救，真的會凍死雪地。以現實生活層面來看，崔寧
是個徹底的失敗者。

　　然而，不管在環境如何變遷、生活如何危厄、困頓，崔寧
不曾改變，依然創作、為你、為我、為世界上所有痛苦的人而
雕、為那些希望破滅的人而雕，帶給大家希望、信心和美麗。

　　是故，崔寧在完成最後一件藝術品，姑且不論它的題材
是什麼，是否叫做玉觀音，都不同於過去。乃是一做新的雕
像，新的作品，有其生命和人格的顯現。因此，他說：「我不
能在做什麼了，我已沒有一絲的力氣了，一個碾玉匠他只能
活著碾玉，可是我已不能在碾什麼玉了，我精力和頭腦都已
經枯竭了。」[78]於是，崔寧死得十分平靜、安詳，似乎連一點
怨恨都沒有，彷彿找到什麼？所謂「朝聞道，夕死可矣！」

話本中描述郭立，從小服侍郡王，見他朴實，差他送錢與劉兩府，巧遇私奔到潭州崔寧和秀秀。答應不告知郡王在前，又失信於后，造成秀秀被殺，崔寧受罰。同樣地，郭排軍再遇崔氏夫婦，又稟告王爺，甚至不惜立下軍令狀，也要捉拿秀秀，以致被郡王責打五十花棒。於此可見其性格一斑。

到了姚一葦筆下的郭立，身份由排軍變成管家。個性也從朴直、好管閒事、轉變為沈穩幹練、精明厲害的角色。追捕崔寧和秀秀的指揮布置、面對丫環、小姐的進退應對，既不失禮，又能收威嚇之效。與秀秀談判時，深明箇中利弊得失，拿捏的分寸，都恰好處。[79] 就憑著這份處世能耐，既受知於韓郡王，又贏得秀秀的信賴。

冬梅乃是劇作者創之角色、單純、善良，忠於主人、又扮演秀秀和崔寧的知心人，主要功能亦在此。[80]

**四、悲劇性**

雖然，劇作者把碾玉觀音的時空背景變得不很確定，但是劇中人物仍有其所面對的社會限制和束縛。崔寧和秀秀為了愛，為按照自己之意志生活，他們私奔、逃亡兩年，過著栖栖皇皇的日子。郭立奉了郡王爺的命令帶著差人來緝捕他們，為了避免崔寧被郡王殺害，秀秀獨自回府。顯然沒有婚姻自主權，在理法上處於絕對不利的地位，係屬中國傳統社會規範者，特定的社會邏輯。[81]

是故，碾玉觀音之悲劇成因部份來自社會環境，如果時空改變、邏輯不同，有可能不會發生。

然而，戲劇動作在時空延展的過程中，每一幕所顯示的人生轉捩點或危機，劇中人物都有選擇。特別是秀秀，是她自己決定要跟崔寧私奔，無怨無悔地一起過日子。被郭立找到時，明智地抉擇單獨返回王府，暫時跟崔寧分離，期待未來。但是重逢之際，卻不肯認崔寧，也完全是自由做主的情況下，所做的抉擇，均出自她的性格、想法。既然幸與不幸，取決於她自己，當屬內在的因素與邏輯。從秀秀不顧一切地跟崔寧逃走，甚且是愛到深處無怨尤的情況，轉變為冷酷理性的處理他們間的關係，前後形成十分強烈的對比，其情無常，量變質也變，到底成空。

但在崔寧的行為中又具現不同的情況，他自認無法讓秀秀過著幸福快樂的日子。所以不希望帶秀秀出走，甚至希冀秀秀能被找回王府。可是面對分離時又痛苦地無法接受，變得不理性，要求同生共死。而後十多年一直在尋找秀秀，其情愛保持不變。當然劇作者更強調崔寧對藝術的執著，不斷地去創作去追求。

不管他有沒有完成什麼、抓住什麼，其作品有多少價值，他總是最誠摯地去表現，有他的靈魂在裡面，創作時甚至忘掉了世上的一切。

崔　寧：……當我獲得那塊玉的時候，你知道我多高
　　　　興，我有生以來不曾這樣高興，我可以自由地
　　　　塑造它，……於是我就忘記自己、忘記真實的
　　　　世界…我去捕捉那內心隱藏多年的幻象，那神
　　　　秘的幻象，我工作著，我日以斷夜的工作著，
　　　　它終於雕成了。

秀　秀：寧哥……

崔　寧：雕成之後，他們說很像妳，他們是這樣說的，
　　　　可是我不知道，我沒有注意，即使像妳，那也
　　　　不是有意的。[82]

　　這種不計後果、不計成敗名利的性格，就藝術創作而言，
絕對是正面的。他所表現出來的真誠，忘我境界，又豈是一
般人所能企及，同時，也象徵著人類超越狹隘世界，進入永
恆的可能性。然而，他這種只關心美的事物的感受與創造，
不重視一些凡俗幸福的基石。[83] 不善於處理複雜的人際關係，
無法應付環境的改變或事故的發生，註定是這個世界的失敗
者，無可避免地成為悲劇人物，是故，崔寧有其性格上的弱
點，所造成的悲劇，根本的原因是內在的，在邏輯上，是必
然的，係屬不可避免。

　　至於故事中的一些意外和偶然因素，諸如：韓郡王得自
西域的美玉，適逢太后娘娘花甲壽誕，需要獻禮祝賀，以致

崔寧因雕像惹出禍端。委託錢老闆賣玉器，而玉上有王府的
字樣，以致被郭管家發現，偵知崔寧和秀秀的行蹤。雙目失
明的崔寧，雪夜吹簫獲救。完成最後作品即平靜死亡等等。
作者都將其移到舞台之外，不致影響戲劇動作的邏輯與完
整。如就故事的處理技巧而言，超越（碾玉觀音）話本甚多。

## 參、總結

《碾玉觀音》之話本，可能在南宋瓦舍勾欄中，頗受小
市民的喜愛，從而流傳至明，經馮夢龍之手，編輯成今日所
見之文本。它既是職業書場的產物，也自然成為社會低下階
層，弱勢族群的代言人。秀秀和崔寧為了情愛，追求凡俗的
幸福，不惜面對封建社會體系中的各種社會控制力量，並且
在無情的命運播弄下，造成不幸，甚至牽連無辜。其悲劇的
原因，主要是外在的，特定社會邏輯演繹的結果。呈現鬼魂
作祟，超越現實，強調愛恨之不滅力量，同時也舒緩了階級
對立的緊張性，避免顛覆既存社會秩序的可能性，並符合民
俗傳統信仰和觀念。

姚一葦把話本只當作材料（raw material），建構一個新的
秩序。以不同的樣式，注入他自己的所思所感，係屬個人獨
特見解。甚至不考慮觀眾的反應。劇中人物崔寧和秀秀，雖
然也面對情感的限制，婚姻不能自主的問題，卻沒有階級對
立，受壓迫的情形。尤其是當他們遭遇人生重大危機時，仍

有選擇性,再三顯示其內心的衝突與掙扎,遠比話本複雜得多。通觀全劇,我們看到秀秀對情感的處理態度,不斷地改變,愛情幾乎是被否定的、虛無的。不過,在崔寧身上又得到肯定,他對情感和藝術都是執著的、固執,無法妥善處理各種人生的危機。故其悲劇的原因,是內在的,不可避免的,甚至還有些形而上的色彩。

## 注釋

1  自從魯迅在其《中國小說史略》中云:「說話之事,雖在說話人各運匠心,隨時生發,而仍有底本以作憑依;是為話本。」(台北:明倫書局,民國 58 年)頁 155,爰引者頗眾。而增田涉認為話本是「故事」而不是底本。與「話」「說話」「小說」等相類,經常互換使用。甚至究竟說話人是否有底本,也大成疑問。詳見增田涉著,〈論話本一詞的定義〉前田一惠譯、經輯入《中國古典小說研究》專輯 3(台北,聯經出版社,民國 70)

2  見馬幼桓,〈京本通俗小說各篇的年代及其真偽問題〉輯入《中國小說史集稿》(台北:時報文化出版社,民國 69 年)頁 21-22。

3  孫述宇,〈碾玉觀音裡的中興名將史料〉,輯入《中國古典小說研究》專集 2(台北:聯經出版社,民國 69 年)頁 189-197。

4  樂蘅軍,《宋代話本研究》云「各書咸以為宋作」(台北:

台大文學院，民國 58 年）頁 140。

5　見韓南（Patrick Hanan）〈宋元白話小說：評近代繫年法〉
　　陳昭蓉譯，輯入《韓南中國古典小說論集》（台北：聯經
　　出版社，民 68 年）頁 67-69。

6　胡萬川，〈從馮夢龍編輯舊作的態度談所謂宋代話本〉經
　　輯入《話本與才子佳人小說之研究》（台北：大安出版社，
　　民國 83 年）頁 143-170。

7　《京本通俗小說》最早見於繆荃孫，《煙東堂小品》（民國
　　4 年）謂為殘本，包括〈碾玉觀音〉等七篇。自魯迅，《中
　　國小說史略》（民國 12 年）發掘以來，胡適〈宋人話本八
　　種序〉，考訂為南宋末年、十三世紀中期或中期以後。（原
　　見於《亞東圖書館刊》民國 17 年，後收入《胡適文存》，
　　台北遠東圖書公司，民 42 年，頁 551-571）數十年來，
　　大抵沿襲此說。

8　同註 2，詳見該文及其補記、又記。

9　胡萬川，有關《京本通俗小說》問題的新發現和再談《京
　　本通俗小說》，輯入《話本與才子佳人小說之研究》（台北：
　　大安出版社，民國 83 年）。

10　詳見胡萬川：馮夢龍所編話本小說《三言》的版本與流傳，
　　　《中華文化復興》第 9 卷第 6 期（民國 65 年）。

11　認為職業說書人應出現在盛行期宋代以前，本是合理的臆
　　　測、惜證據並不充分。詳見馬幼桓：〈中國職業說書的起
　　　源〉，《中外文學》第 6 卷，第 11 期（民國 67 年）。

12　有關於職業說書人活躍於宋代的確實紀錄，最常為人所引
　　者有：1.宋、孟老撰《東京夢華錄》（台北：商務印書館，
　　民國60年）卷5、京瓦伎藝條記北宋的說話，頁91-93。
　　2.宋吳自牧撰《夢梁錄》（四庫全書本）卷20小說講經史，
　　頁194-195。3.宋、灌園耐德翁撰《都城記勝》（四庫全書
　　本）卷1瓦舍眾伎，頁8。4．宋、周密《武林舊事》（知
　　不足叢書，四庫全本）卷6，諸色伎藝人，頁18-25。亦
　　請參閱樂蘅軍，《宋代話本研究》（台北：台大文學院，民
　　國58年）第一章話本的誕生，頁27-45。

13　按南宋時期已有四種之分：小說、談經、講史、合生等卻
　　非嚴格分類，古今說法頗成分歧，莫衷一是。

14　宋、洪邁之夷堅志中云：「乾道六年冬，呂德卿偕其友，
　　四人同出嘉會門外，茶肆中座，見幅紙用緋條帖尾云『今
　　晚講說漢書』。」（台北：明文書局，民國83年）支丁，
　　卷3，頁991。

15　宋、周密之《武林舊事》有：「淳熙八年正月元日，上坐
　　紫宸殿，引見人使訖，即率皇后、太子妃、至德壽宮行朝
　　禮，並進呈話本，人使面貌姓名及館伴問答，是歲太上聖
　　壽七十有五，舊歲欲再行慶壽禮。太上不許……侍太上於
　　欀木堂香閣內說話，宣押棊待詔小說人孫奇等十四人。」
　　（知不足齋叢書，四庫全書本）卷7頁，12。

16　同前註，按該書載：「演史喬萬卷，許貢士、張解元、陳
　　進士、林宣教、武書生……」卷6，諸色藝：頁18。從其

藝名可知他們自負有才。甚至可能文人出身，但仍屬社會低下階層的邊緣人。亦請參閱梁庚堯，〈宋代伎藝人的社會地位〉一文，輯入鄧廣銘、漆俠主編之《國際宋史研討會論集》（保定、河北大學出版社，民國 81 年 8 月）。

17 Roland Barthes, SZ trans. Richard Miller (New York: Hill and Wang, 1974) P.25 惟此處參酌王德威所撰：〈說話與中國白話小說敘事模式的關係〉一文，經輯入《當代台灣文學評論大系》（台北：正中書局，民國 82 年）頁 117-130。

18 將話本與講史、雜劇並列，（《都城紀勝、瓦舍眾伎》與《夢梁錄，卷 20，百戲伎藝》）非無因也，均屬表演者。即令有文本，亦不同於純供閱讀之書寫系統。或如羅燁，《醉翁談錄》（台北：世界書局，民國 47 年）所載之故事大綱，與王秋桂所言：「近來的田野調查發現、說書人之間有用所謂祕本者、祕本所載師承、故事主角的姓名字號、人物讚、武器的描述和其他包括對話的套語等；這些紀錄並沒有什麼連貫性。另有所謂腳本、只記載故事大綱、高潮或插科打諢處及韻文的套語等。這些記載和實際演出相差極遠。」（見其撰之〈論話本一詞的定義校後記〉，《中國古典小說研究》專集 3，台北：聯經，民 70 年，頁 65）。可對照相容。又據馮夢龍古今小說敘文所言：「按南宋供奉局，有說話人，如今說書之流。其文必通俗，其作者莫可考。泥馬倦勤，以太上享天下之養、仁壽清暇，喜悅話本。命內璫日進一帙、當意，則以金錢厚酬。於是內璫輩廣求

先代奇蹟及閭里新聞，倩人敷演進御、以怡天顏。然一覽
輒置，卒多浮沉內庭，其傳布民間者什不一二耳」。（台北：
里仁書局，民國 80 年）頁 1，如其言可信，則早在南宋，
即有專供閱讀的話本了。

19　引自羅燁撰《醉翁談錄》（台北：世界書局，民國 47 年）
甲集卷 1，頁 3。

20　本表之繪製，在觀念上參照 Manfred Pfister: The Theory
and Analysis of Drama, trans. John Halliday(Cambridge
University Press, 1994)P3。

21　夏志清先生在討論《三言》裡面的故事時，曾指出當個人
和社會發生衝突時，個人就會被犧牲，這顯然是由於說話
者和聽眾都認同傳統的緣故。（C.T. Hsia: The Classic
Chinese novel: A Critical Introduction New York: Columbia
university Press 1968）P.P.299-321。是故，此一散場詩經
由說書人，以適當距離評論人物的得失，總結其題旨。

22　引自馮夢龍所編之《警世通言、碾玉觀音》（台北：世界
書局影印兼善堂本，民國 46 年）卷 8 頁 4 下 5 上。為合
乎現代人閱讀習慣，加上新式標點符號，特此註明。

23　長孫無忌：唐律疏議（台灣：商務書局，民國 85 年）卷
4 名例 4、頁 66，又見卷 6，名例 6、頁 98。

24　瞿同祖，《中國法律與中國社會》（台南：勉出版社，民國
67 年）頁 177。

25　同註 23，見該書：「諸官戶官奴婢亡者，一日杖六十、三

日加一等。」卷 28，捕七，頁 359。

26　同註 23，奴婢視同資產，該犯行即成準盜論。

27　同註 24，見該書頁 178。

28　同註 22，見話本頁 10。

29　按《唐律疏議》「毆部曲至死者、徒一年、故加殺者、加一等，其慾犯、決罰致死、及過失殺者，勿論」卷 21、鬥訟，頁 276。

30　同前註，見該書有云「諸奴婢有罪，其主不請官司而殺者，杖一百。」但秀秀乘郡王府失火偷盜金銀珠寶，又背主潛逃、私奔。經郡王舉發、臨安府差緝捕，使臣帶著公文至湖南州府，逮捕崔寧和秀秀，在解到郡王府，等於發還郡王治罪，情況截然不同。

31　關於崔寧和王府的關係，乃趨事郡王數年之門下碾玉待詔，似是雇傭契約關係。後因碾玉觀音，由皇帝恩償俸祿，其間關係似近又遠，頗為含糊。事發罪杖後，押送建康府居住，顯然可以切斷與王府的關係。碾玉待詔係屬士、農、工、商四民之一，與官吏、賤民、在食、衣、住、行、祭祀等方面，所要遵守的禮法，應有的權利和義務，迥然不同。詳見瞿同祖：《中國法律與中國社會》，（台南：佣勉出版社，民國 67 年）第 3 章階級，頁 105-154。

32　其間的衝突類型：負面過失／負面社會意志（Negative Hamartia Versus Negative Social Ethos）詳見 Augusto Boal, Theatre of the Oppressed, trans. Charles A. & Maria-Odilia

Leal McBride (New York:Urizen Books,Ins.1979).PP.43-45。

33　引自樂蘅軍：《意志與命運》（台北：聯經出版社，民國81年）頁 224。

34　姚一葦說：「……傳奇劇，自其性質言雖亦屬悲壯藝術的範圍，但是它所顯示的不是人生中的恆常部份，而是特殊、…我稱之為特殊的悲壯。」同時又指出傳奇劇所提供的是刺激和消遣，為低級悲壯。詳見美的範疇論（台灣：開明書店，民國 67 年）頁 198-212。

35　前漢、戴編：《禮記》（台北：中華書局，民國 54 年），卷23 祭法頁 2 下。

36　左丘明撰《左傳》，（台北，中華書局，民國 54 年），頁 7。

37　按顏之推所編撰之還冤志、記載周、漢、三國、晉和六朝六十二則冤魂復仇的故事。亦請參見龐德新：《從話本及擬話本所見之宋代兩京市民生活》（香港：龍門書局，民國 63 年）第四、六章。

38　同註 22，見該話本頁 16 下、17 上。

39　佛洛伊德（Sigmund Freud）曾指出「觸犯禁忌所產生的結果，一方面要看附於成為禁忌的人或物其神秘力量（瑪那）的大小、另一方面要看觸犯者所具的反瑪那力量的大小來決定。」見《圖騰與禁忌》楊庸一譯，（台北：志文出版社，民 87 年）頁 34。就像三國演義裡名馬的盧、相馬者認為牠會妨主，但在檀溪救了劉備，卻於落鳳坡害死龐統。

40　同註 32，詳見該書頁 46-47。

41　John Howard Lawson: Theory and Technique of Playwriting and Screenwriting (New York: G.P. Putuam's Sons, 1949)P.238。

42　姚一葦，〈碾玉觀音斷想〉《聯合報》，（台北）民國 82 年 4 月 14 日。

43　見〈姚一葦戲劇六種再版自敘－回首幕帷深〉〈聯合報〉，（台北），民國 71 年 9 月 6 日。

44　同註 42。

45　見《姚一葦戲劇六種》（台北：華欣書局，民國 64 年）頁 181。

46　普爾斯（Peirce, Charles S.）依據符號具（Sign-vehicle）和符號義（Signified）之間的類似性；因果或接近性；約定或武斷性，把符號分成肖像（icon），指標（idex）和象徵（symbol）三類。見 Peirce,Charle S. Collected Papers（Cambridge, Mass.,：Harvard UP.）Vol.2 PP.363-390。

47　姚一葦所謂之「半象徵」與艾思林（Martin Esslin）之「半抽象」相若。Semi-abstract sets, however, are icons, even though they may merely suggest select features of the reality for which they stand, such as a door-frame for a door, a skeleton outline for a house etc., The Field of Drama（London: Methuen Drama, 1996），P.74。

48　伊拉姆（Keir Elam）對劇場空間解釋道：「大致說來，固

定性空間涵蓋靜態建築整個形貌。就劇場言之它主要涉及戲院本身，在正規劇場（歌劇院、鏡框式舞台等等），是指舞台和觀眾席的形狀和大小。而半固定性空間關係到可移動但又不具動態的物件，如家俱。按劇場的語彙包括景和大道具，輔助的因素像燈光之類……」見 The Semiotics of Theatre and Drama (New York : Methuen & Co. Ltd.1980), pp.62-63。

49  同前註，見該書頁 28-29。

50  同前註。

51  Erika Fischer-Lichte: The Semiotics of Theatre, trans, Jeremy Gaines and Doris L. Jones (Indiana University Press. 1992) P.103。

52  榮格（Carl G. Jung）說：當一個字或一個意象所隱含的東西超過顯而易見和直接的意義時，就可說具有象徵性，而且有個廣泛的潛意識層面，誰也沒法替這層面下正確的定義，也沒法作充分說明。見《人類及其象徵》黎惟東譯，（台北：好時年出版社，民 72 年）192-200。

53  俞大綱也曾指出「第一幕開場就運用四個丫環輪唱和齊唱，來渲染韓郡王府第的氣派，這是中國舞台的傳統手法，大多用於點將、行軍的壯闊場面，一葦大膽的移植於現代舞台，而且運用極為靈活恰當。」〈舞台傳統的延伸〉《台灣新生報》（台北），56 年 1 月 30 日。

54  同註 45，見該劇韓郡王與韓夫人間的對話，頁 194-195。

55　舞台空間不祇是代表戲劇動作發生的地點，而且也是劇中人物生活的環境。然而此一空間往往是由劇中人物支配或設計，是故從空間的特徵，得以了解人物，當吾人見到正中央，最顯著位置的玉觀音，自然解讀為郡王府的宗教信仰。

56　同註 45，頁 206-207。

57　同註 45，頁 209-210。

58　同註 45，頁 210，以台外聲音讓人想像碾玉坊座落再鬧市之中，同時也對比第一幕的郡王府，象徵秀秀社會地位的貶謫，大千世界的體驗。

59　同註 45，頁 239。

60　同註 45，頁 258。

61　同註 45，頁 181。

62　因為語的變換速度比文快，宋元時期的口語早已變化，消失，但詩文卻流傳至今。

63　關於碾玉觀音的語言：見俞大綱之〈舞台傳統延伸〉（同註 52）和黃美序之〈姚一葦戲劇中的語言，思想與結構〉《中外文學》第 7 卷，第 7 期（民國 67 年 12 月）均有討論，在此無庸多贅。

64　同註 45，頁 223。

65　詳見姚一葦〈戲劇時空觀〉一文，輯入《戲劇論集》（台灣開明書店，民國 58 年）。

66　又按楊州城得勝山有異娼廟，即是膜拜這位夫人，前往者

又以妓女為多。

67　見姚一葦，〈劇本與演出之間－寫在碾玉觀音重演之前〉，《表演藝術》第六期，（民國 82 年）。

68　同註 45，頁 223-223。

69　同註 45，頁 240。

70　同註 45，頁 246。

71　同註 45，頁 254。

72　此處觀念，係出自佛洛姆（Erich Fromm）之《自我追尋》（Man for Himself）孫石譯，（台北：志文出版社，民國 61 年）頁 95-104。

73　同註 67。

74　同註 22，頁 5 下，崔寧自玉石中找到可能的藝術形象，並非全賴斧鑿雕琢的工匠。正如佩特（Walter Pater）所云「藝術工作在於去除多餘，完成既存，米開蘭基羅的夢想，也潛藏在粗糙的大石塊中。」（Walter Pater: Appreciations London: Macmillan 1931, P.43）。

75　同註 45，頁 195。

76　同註 45，頁 236。

77　榮格（Carl G. Jung）在解釋人格面時，曾指出文明社會中每個人為了滿足社會的期待，盡可能完善地接受和扮演社會所分配給他們的角色。而每個角色就像古希臘、羅馬的

戲劇演員一樣都要戴著面具演出。榮格把這個面具，稱之為人格面（persona），與陰影面（lombre）相對立，在此爰引，詳見佛得芬（Frieda Fordham）所著《榮格心理學》陳大中譯（台北，結構群公司，民國 79 年），頁 42-47。

78　同註 45，頁 266。

79　同註 45，頁 226-231。

80　由於戲劇往往缺少敘述者，很多訊息又必須向觀眾說明。希臘有歌隊（chorus），而新古典主義（Neoclassicism）的理論家主張安排知音人（confidant）的角色。

81　見瞿同祖：《中國法律與中國社會》（台南，僩勉出版社，民國 67 年）第二章婚姻，第三節婚姻的締結，頁 75-78。

82　同註 45，頁 206。

83　見 George Santayana, The Sense of Beauty (Taipei: Caves Book Co. 1967) PP.67-68.

國家圖書館出版品預行編目

戲劇評論集 / 劉效鵬著. -- 一版
臺北市：秀威資訊科技, 2005 [民 94]
　面；　　公分. -- 參考書目：面
　ISBN 978-986-7263-66-7（平裝）
　1. 戲劇 - 評論

980.7　　　　　　　　　　　94017154

美學藝術類　AH0009

# 戲劇評論集

作　　者／劉效鵬
發 行 人／宋政坤
執行編輯／林秉慧
圖文排版／劉逸倩
封面設計／羅季芬
數位轉譯／徐真玉　沈裕閔
圖書銷售／林怡君
網路服務／徐國晉
出版印製／秀威資訊科技股份有限公司
　　　　　台北市內湖區瑞光路 583 巷 25 號 1 樓
　　　　　電話：02-2657-9211　　傳真：02-2657-9106
　　　　　E-mail：service@showwe.com.tw
經 銷 商／紅螞蟻圖書有限公司
　　　　　台北市內湖區舊宗路二段 121 巷 28、32 號 4 樓
　　　　　電話：02-2795-3656　　傳真：02-2795-4100
　　　　　http://www.e-redant.com

2006 年 7 月 BOD 再刷
定價：190 元

# 讀 者 回 函 卡

感謝您購買本書，為提升服務品質，煩請填寫以下問卷，收到您的寶貴意見後，我們會仔細收藏記錄並回贈紀念品，謝謝！

1. 您購買的書名：＿＿＿＿＿＿＿＿＿＿＿＿＿＿＿＿＿＿＿＿

2. 您從何得知本書的消息？

   □網路書店　□部落格　□資料庫搜尋　□書訊　□電子報　□書店

   □平面媒體　□ 朋友推薦　□網站推薦 □其他＿＿＿＿＿＿

3. 您對本書的評價：(請填代號　1.非常滿意 2.滿意 3.尚可 4.再改進)

   封面設計＿＿＿　版面編排＿＿＿　內容＿＿＿　文/譯筆＿＿＿　價格＿＿＿

4. 讀完書後您覺得：

   □很有收獲　□有收獲　□收獲不多　□沒收獲

5. 您會推薦本書給朋友嗎？

   □會　□不會，為什麼？＿＿＿＿＿＿＿＿＿＿＿＿＿＿＿＿＿

6. 其他寶貴的意見：＿＿＿＿＿＿＿＿＿＿＿＿＿＿＿＿＿＿＿

＿＿＿＿＿＿＿＿＿＿＿＿＿＿＿＿＿＿＿＿＿＿＿＿＿＿＿＿

＿＿＿＿＿＿＿＿＿＿＿＿＿＿＿＿＿＿＿＿＿＿＿＿＿＿＿＿

＿＿＿＿＿＿＿＿＿＿＿＿＿＿＿＿＿＿＿＿＿＿＿＿＿＿＿＿

## 讀者基本資料

姓名：＿＿＿＿＿＿＿＿＿＿＿　年齡：＿＿＿＿　性別：□女 □男

聯絡電話：＿＿＿＿＿＿＿＿＿　E-mail：＿＿＿＿＿＿＿＿＿＿

地址：＿＿＿＿＿＿＿＿＿＿＿＿＿＿＿＿＿＿＿＿＿＿＿＿＿

學歷：□高中(含)以下　　□高中　　□專科學校　　□大學

     □研究所(含)以上 □其他＿＿＿＿＿＿＿＿

職業：□製造業 □金融業 □資訊業 □軍警 □傳播業 □自由業

     □服務業 □公務員 □教職　□學生 □其他＿＿＿＿＿

To：114

台北市內湖區瑞光路 583 巷 25 號 1 樓

秀威資訊科技股份有限公司　　　收

寄件人姓名：

寄件人地址：□□□

------------------------------------------------

(請沿線對摺寄回,謝謝!)

## 秀威與 BOD

BOD（Books On Demand）是數位出版的大趨勢，秀威資訊率先運用 POD 數位印刷設備來生產書籍，並提供作者全程數位出版服務，致使書籍產銷零庫存，知識傳承不絕版，目前已開闢以下書系：

一、BOD 學術著作—專業論述的閱讀延伸
二、BOD 個人著作—分享生命的心路歷程
三、BOD 旅遊著作—個人深度旅遊文學創作
四、BOD 大陸學者—大陸專業學者學術出版
五、POD 獨家經銷—數位產製的代發行書籍

BOD 秀威網路書店：www.showwe.com.tw
政府出版品網路書店：www.govbooks.com.tw

永不絕版的故事・自己寫・永不休止的音符・自己唱